
KB154829


오늘의 글씨, 맑음

이메일 vegabooks@naver.com **홈페이지** www.vegabooks.co.kr
블로그 http://blog.naver.com/vegabooks
인스타그램 @vegabooks **페이스북** @VegaBooksCo

최현미 지음

마음으로 쓰는 미꽃체

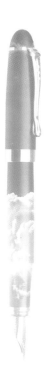

오늘의
글씨,

맑음

베가북스
VegaBooks

프롤로그

 나는 좋은 문장과 손글씨가 만났을 때 어마어마한 힘이 생긴다는 사실을 잘 알고 있다.

 그 힘은 어떤 이에겐 위로가 되기도 하고 응원이 되기도 하며

 또 다른 어떤 이에겐 살아갈 이유가 되기도 한다.

 나에게 손글씨는 새로운 삶을 살아가게 만들어준 원동력이 되었고, 더 나아가 미꽃체를 통해 더 많은 이들에게 위로와 응원과 이유를 선물하고 싶었다.

 전혀 특별할 것 없는 그저 그런 평범한 일상을 담은 책.

 하지만, 특별하지 않기 때문에 더욱 공감할 수 있는 책.

 그리고 무엇보다 특별한 미꽃체를 담은 책.

 내가 늘 꿈에 그리던 나와 우리들의 이야기를 담은 이 책을 통해

 따스한 햇살과 코끝을 간지럽히는 향긋한 꽃내음과

 손 끝에서 피어나는 미꽃체가 여러분들 가슴에 가득 담기길 소망해본다.

차례

Chapter 7
맑음

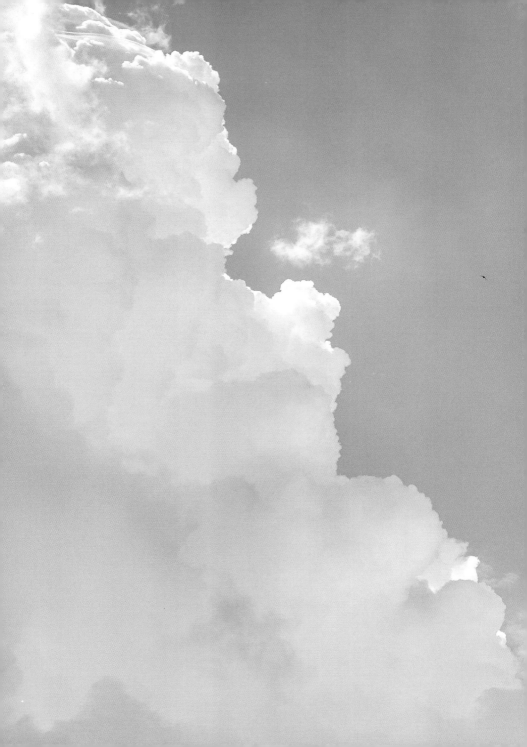

Chapter 1

구름 많음

물음과 답

우리는 살면서 무수한 '처음'과 마주하게 된다. 처음으로 학교를 가고, 처음으로 학생이 되고, 처음으로 친구를 사귀고 처음으로 사랑을 하고, 처음으로 독립을 하고, 처음으로 결혼을 하고…. 우리 모두에게 공평하게 주어진 '처음'은 때론 무한한 기쁨을 주기도 하고, 때론 잊을 수 없는 추억을 선물하기도 한다.

하지만 처음이라고 다 행복하기만 할까? 우리 삶에 주어진 '처음'은 때에 따라 큰 좌절을 마주하게도 한다. 나에게 가장 큰 시련을 준 '처음'은 바로, 내가 '엄마 되었을 때'다. 한평생 누군가의 딸로 사랑받으며 지내오던 내가, 이제 누군가의 엄마가 되어 부모님께 받은 사랑을 고스란히 물려줘야 하는 상황에 놓였을 때, 나는 그때 만난 '처음'이 참 어렵고 힘들었다.

모든 게 서툴고 어렵기만 했던 신생아 시절. '아이에겐 엄마가 전부이자 우주'라는 말을 되새기며, 내 시간과 건강은 뒷전으로 미루고 오롯이 아이를 위해 헌신했던 그때… 나는 충분히 잘 해내고 있다고 생각하며 스스로 다독이곤 했는데, 언젠가부터 멍하니 무의미한 시간을 보내는 날이 많아지고 있었다는 걸 느꼈다. 돌이켜보면 그때만큼 많이 지치고 힘든 시기는 없었던 것 같다. 세상의 중심에 늘 서 있던 나였는데, 나란 사람은 어디론가 사라지고 누군가의 아내이자 누군가의 엄마로 살아간다는 사실이 왜 그리 버겁고 힘들게만 느껴졌는지….

나도 다른 멋진 엄마들처럼 아이와 함께 문화센터도 다니고, 마트나 백화점에서 쇼핑도 하고 주변의 엄마들과 예쁜 카페도 가고 싶은데… 막상 현실은 시간이 어찌 가는지도 모르게 집에서 아이와 함께 정신없이 보내고 있으니, 하루하루가 감옥에 갇힌 것처럼 버겁고 답답했던 것이다.

"도대체 다른 엄마들은 어떻게 지내길래 아이를 돌보면서도 화장하고 관리받고 저렇게 반짝반짝 빛날 수 있을까?"

나는 이 답답한 집구석에 틀어박혀 아기 토가 잔뜩 묻은

여러분께 어느 때라도 원하는 곳으로 훌쩍 떠날 수 있는 표 한 장을 드립니다. 여행을 고대하는 즐거운 마음으로 다음 여행을 준비해 주세요.

목 늘어난 티셔츠에 보풀 일어난 싸구려 극세사 잠옷을 입고, 머리는 정수리까지 올려서 깡뚱하게 묶어 밥 한 끼 제대로 먹을까 말까 하는데 말이다. 우울했고 암담했으며, 자존감은 바닥을 쳤다. 거기다 한술 더 떠서 쓸데없이 모성애까지 강했으니, 모성애에 책임감이 더해져 자신을 끊임없이 압박하던 시간이었다. 그렇게라도 하지 않으면 견딜 수가 없었다.

힘들지만 힘듦을 표현하면 안 될 것 같던 나날. 내가 힘들다고 하면 왜인지 엄마 자격이 부족한 사람으로 보일까 두려웠다. 신랑이 퇴근해서 돌아올 때면 항상 씩씩하고 밝은 미소로 오늘 하루 있었던 일을 조잘거리며 '나는 꽤 훌륭한 엄마이고, 나는 꽤 행복하게 하루하루를 보내고 있다'라고 포장하기 바빴다. 그러니 신랑 눈에 나는 완벽한 엄마의 역할을 하는 최고의 아내였고, 그렇게 생각하는 신랑에게 혹시나 실망감을 줄까 더 밝은 모습으로 내 모습을 감추기 바빴다. 악순환도 그런 악순환이 없었다.

그즈음 나는, 모든 엄마는 다 완벽한 엄마의 자격을 가지고 태어났다고 생각했고, 그런 생각 때문에 매일 자책하고 매일 내가 나에게 실망했다.

"100점 만점에 당신은 몇 점짜리 엄만가요?"

이 질문에 대한 답은 스스로 너무 잘 알고 있었다. 내가 나에게 줄 수 있는 점수는 20점이 고작이었다. 나에게 최악의 점수를 준 내 인생 처음의 '엄마'는 다름 아닌 나였다.

누구든 처음부터 100점짜리 엄마가 될 순 없다. 나 역시 엄마의 삶이 처음이었기 때문에 조금 실수해도 괜찮았고, 조금 느슨하게 육아해도 괜찮았다. 그런데 왜 처음부터 만점을 목표로 달려야 했는지… 잘 모르겠다. 그때의 나를 만나면 꼭 한번 들려주고 싶은 얘기가 있다.

"괜찮아. 너도 엄마는 처음이잖아. 처음부터 완벽한 엄마는 이 세상에 존재하지 않아. 아이 역시, 완벽한 엄마를 원하지 않았을 거야. 완벽한 엄마보단, 행복한 엄마가 아이에게도 훨씬 행복한 일일 테니까. 그러니 너무 처음부터 애쓰지 않아도 돼. 네가 행복해야 아이도 행복하다는 걸, 잊지 마."

멀리서 보아도 가까이에서 걸어도 숲은 늘 우리에게
부족한 무언가를 채워주는 존재다.

100점 만점에 당신은 몇 점짜리 엄만가요?

100점 만점에 당신은 몇 점짜리 엄만가요?

100점 만점에 당신은 몇 점짜리 엄만가요?

괜찮아, 너도 엄마는 처음이잖아.

괜찮아, 너도 엄마는 처음이잖아.

괜찮아, 너도 엄마는 처음이잖아.

처음부터 애쓰지 않아도 돼

처음부터 애쓰지 않아도 돼

처음부터 애쓰지 않아도 돼

네가 행복해야 아이도 행복하다는 걸, 잊지 마

네가 행복해야 아이도 행복하다는 걸, 잊지 마

네가 행복해야 아이도 행복하다는 걸, 잊지 마

100점 만점에 당신은 몇 점짜리 엄만가요?
괜찮아, 너도 엄마는 처음이잖아.
처음부터 애쓰지 않아도 돼
네가 행복해야 아이도 행복하다는 걸, 잊지 마

100점 만점에 당신은 몇 점짜리 엄만가요?
괜찮아, 너도 엄마는 처음이잖아.
처음부터 애쓰지 않아도 돼
네가 행복해야 아이도 행복하다는 걸, 잊지 마

＊

세상 모든 엄마에게 이 말을 꼭 전하고 싶다.
세상 모든 엄마에게 이 말을 꼭 전하고 싶다.
세상 모든 엄마에게 이 말을 꼭 전하고 싶다.

우리 같이, 끝까지 가요!"
우리 같이, 끝까지 가요!"
우리 같이, 끝까지 가요!"

"엄마가 엄마를 응원합니다.
"엄마가 엄마를 응원합니다.
"엄마가 엄마를 응원합니다.

하루에도 수십 번씩 천국과 지옥을
오르내리는 무한의 궤도.
지금도 그 궤도를 부지런히 달리고 있을
세상 모든 엄마에게 이 말을 꼭 전하고 싶다.
"엄마가 엄마를 응원합니다.
 우리 같이, 끝까지 가요!"

하루에도 수십 번씩 천국과 지옥을
오르내리는 무한의 궤도.
지금도 그 궤도를 부지런히 달리고 있을
세상 모든 엄마에게 이 말을 꼭 전하고 싶다.
"엄마가 엄마를 응원합니다.
 우리 같이, 끝까지 가요!"

하루에도 수십 번씩 천국과 지옥을
오르내리는 무한의 궤도.
지금도 그 궤도를 부지런히 달리고 있을
세상 모든 엄마에게 이 말을 꼭 전하고 싶다.
"엄마가 엄마를 응원합니다.
우리 같이, 끝까지 가요!"

하루에도 수십 번씩 천국과 지옥을
오르내리는 무한의 궤도
지금도 그 궤도를 부지런히 달리고 있을
세상 모든 엄마에게 이 말을 꼭 전하고 싶다
"엄마가 엄마를 응원합니다.
우리 같이, 끝까지 가요!"

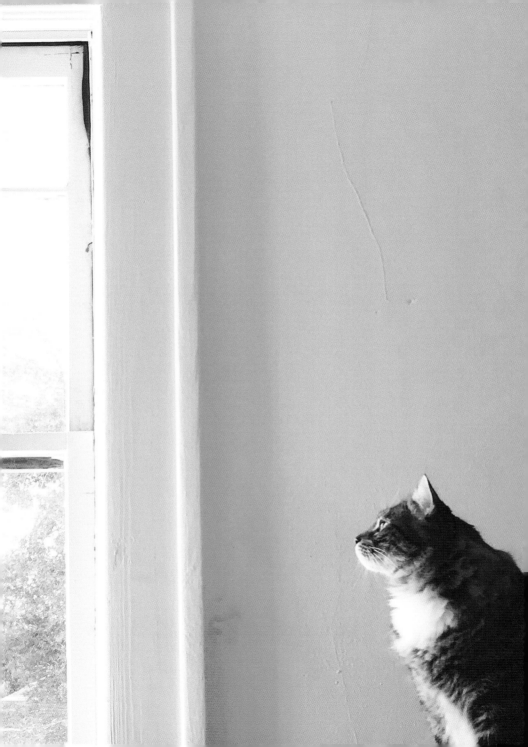

개와 고양이

반려동물 천만 시대! 한 집 걸러 한 집은 강아지나 고양이를 키우는 요즘, 뒤처질 수 없다는 생각에 나 역시 최선을 다해 강아지와 고양이를 돌보고 있다.

사실, 강아지는 돌본다는 표현이 맞고, 고양이는 동거 중이란 표현이 맞을지도 모르겠다. 한평생 강아지만 키워오다 고양이를 키우니 뭐랄까, '신경 쓸 게 없어서 편한데 왠지 서운하고, 귀찮게 안 해서 좋은데 왠지 서운하다'라는 표현으로는 부족할 정도로 고양이에게는 알 수 없는 오묘함이 있다. 각기 다른 매력을 지닌 우리 집 유일한 공주님들…. 성격도 제각각이지만 몽이(고양이)와 콩이(강아지)의 시선 끝엔 항상 우리 가족이 있다.

몽이와 콩이에게 우리 가족은 어쩌면 세상의 '전부'다. 그

작은 몸으로 집 구석구석을 어슬렁거리며 돌아다니다가 아무 데나 벌러덩 눕고 배를 까 보이는 콩이의 자태를 보고 있자면, '개 팔자가 상팔자'란 소리가 달리 나온 게 아니구나 싶기도 하고, 한번 쓰다듬으려고 하면 기를 쓰고 요리조리 피하면서도 내 곁을 떠나지 않는 몽이를 보고 있자면 '그래, 내가 조금 더 일찍 너를 키웠더라면 진정한 밀당을 배울 수 있었을 텐데…' 하며 시답잖은 푸념을 하기도 한다.

강아지와 고양이는 각자의 치명적인 매력으로 우리 가족의 마음을 송두리째 흔들어놓는다. 내가 그들에게 좋은 사료와 깨끗한 물, 적당한 간식, 쾌적한 화장실을 제공해준다면, 그들은 내게 무한한 사랑과 평온함을 제공해준다. 이보다 더 좋은 조건의 거래가 또 있을까? 내가 그들에게 주는 선물에 비해 그들이 나에게, 또 우리 가족에게 주는 선물이 더 크다는 걸 안다. 그들이 보내오는 신뢰와 사랑을 감사함으로 받는 일…. 그것이 내가 몽이와 콩이에게 보여줄 수 있는 최소한의 보답이다.

정말 신기한 건 불안정하거나 우울할 때, 콩이와 몽이를 쓰다듬으면 마음이 치유된다는 것이다. 그저 내 곁에 가만히 앉아 몸을 내어줬을 뿐이지만, 내가 그들을 통해 느끼는 안정감

은 상상 이상으로 크다. 마치 그게 본인들의 몫인 듯 울고 있는 내 곁에, 화를 내는 내 곁에, 힘들어하고 있는 내 곁에 다가와 조용히 기다려준다. 이보다 고맙고 소중한 존재가 있을까? 조건 없이 나를 사랑해주는 몇 안 되는 생명체 가운데 가장 귀엽고 사랑스러운 존재. 보드라운 털은 흥분을 가라앉게 하고, 고소한 냄새는 걱정을 내려놓게 하고, 우주를 담고 있는 듯한 신비로운 두 눈은 힘들었던 모든 기억을 잊게 만드는… 그들은 마치, 나를 행복하게 해주기 위해 하늘에서 보내온 털북숭이 천사들 같다.

이 글을 쓰고 있는 지금도 몽이가 내 발밑에서 갸르릉 소리를 내고, 콩이는 먼발치에서 사랑 가득한 눈빛을 보내고 있다. 몽이는 이제 세 살 된 까칠하고 똑똑한 삼색 암고양이로, 그야말로 갑작스럽게 하늘에서 뚝 떨어진 보석 같은 존재라 할 수 있다. 시간을 거슬러 올라가 3년 전 어느 추운 겨울. 야근하던 신랑이 늦은 시간에 뜬금없이 문자를 보내왔다. 뭔가 하고 봤더니 세상에, 내 손바닥보다 작은 고양이 사진이 아닌가? 며칠 전부터 밤마다 사무실 뒤편에서 새끼 고양이 울음소리가 들렸는데 사람 손을 타면 어미 고양이가 버릴 수 있으니 신경 쓰여도 굳이 내다보지는 않았다고 했다.

우주를 담고 있는 듯한 신비로운 두 눈은 힘들었던 모든 기억을 잊게 만든다.

그런데 바로 그날, 살짝 열린 사무실 문틈으로 몽이가 들어와 신랑 발밑에서 갸르릉 소리를 냈고 고양이를 키워본 적도, 키울 생각도 없던 신랑이 자신도 모르게 편의점에서 고양이 캔을 사 몽이에게 먹이고 있었다는 것. 신랑을 간택한 똑소리나는 몽이와 마음씨 고운 신랑의 이 기막힌 스토리는 들을 때마다 나를 웃음 짓게 한다. 그렇게 몽이는 우리 집에 들어온 첫날부터 뻔뻔하리만큼 씩씩하게 안방 침대와 아이들 침대를 오가며 잘 자고, 잘 먹고, 잘 쌌다. 늘 혼자였던 콩이가 혹시나 몽이를 경계하거나 위협하지 않을까 하는 마음에 걱정이 됐는데, 너무 작은 고양이라 그런지 콩이도 몽이를 따뜻하게 가족으로 맞아주었다.

이제 3살이 된 몽이는 여전히 자기가 내킬 때만 몸을 내어주는 밀당의 고수다. 가뭄에 콩 나듯 해주는 '식빵자세'와 '꾹꾹이'에 우리 가족은 한없이 행복해한다. 밀당의 고수이자 조련사 기질이 다분한 몽이. (자존심 상하게 고작 '식빵자세'에 환호성을 지르게 하다니!) 분할 만큼 귀엽고 신비로운 몽이. 앞으로도 10년, 20년 그렇게 우리 가족을 조련하며 지내렴!

(너무 몽이 얘기만 했나… 자, 이제 콩이로 넘어가서)

콩이는 이제 열두 살이 된 우리 집 첫째 딸 같은 강아지다. 콩이가 아직 새끼였을 때 키우던 전 주인이 급히 해외로 이민 가야 했고, 마주칠 때마다 콩이를 예뻐했던 남동생에게 콩이를 대신 키워달라고 부탁한 것이다. 무슨 깡인지 남동생은 부모님 허락 따위 쿨하게 건너뛰고 전 주인의 부탁을 승낙했다. 결국 콩이는 한창 첫째를 임신 중이던 배불뚝이인 나와 신랑이 키우게 되었다.

콩이는 온몸이 까만 털로 덮여 있고 가슴의 흰 털이 포인트인, 전형적인 동물농장 속 강아지다. 아마 다들 한 번씩은 봤을 거다. 시골 한적한 길가에 똥꼬발랄 텐션으로 뛰어다니는 짧은 다리의 새까만 강아지. 주민들이 '검둥이', 혹은 '깜둥이'라 부르는 바로 그 강아지. 그렇다. 우리 콩이는 완벽한 잡… 아니, 믹스견이다. 콩이가 예방접종 주사를 맞으러 처음 동물병원에 갔을 때, 수의사 선생님이 콩이의 앞발을 지그시 바라보더니 이렇게 말했다.

"콩이는 꽤 크겠는데요? 앞발 크기를 보니 나중에 몸집이 꽤 커질 것 같아요."

나는 대수롭지 않다는 듯 바로 다음 질문을 했다.

"네, 그런데 선생님. 우리 콩이는 어떤 종과 어떤 종이 만나서 믹스된 거예요? 파피용? 닥스훈트?"

선생님은 난처하다는 듯 작은 목소리로 속삭였다.

"음, 그래요. 네, 여덟 종. 그렇죠, 최소 여덟 종 이상은 믹스된 걸로 보여요."

파피용과 닥스훈트의 교배로 태어난 아주 특별한 강아지라고 내 동생이 그랬는데… 클수록 예뻐질 거라고, 그러니까 누나랑 매형이 잘 키워보라고 내 동생이 그랬는데… 순간 익살스러운 동생의 표정이 떠올랐다. 콩이는 수의사 선생님의 말씀대로 하루가 다르게 쑥쑥 커갔고, 산책할 때면 동네 어르신들께서 신기해하며 가끔 물어보시곤 했다.

"흑염솝니까?"

그만큼 어두웠던 콩이의 검은 털 사이사이로 어느 날부터인가 초대한 적 없는 회색 털들이 자라나기 시작했고, 유리구슬 같던 갈색 두 눈에도 희뿌연 막이 생겼다. 비교적 최근에는 간식 먹으려 흥분한 상태로 침대에서 내려오다 허리를 크

게 다쳐 큰 수술도 받았다. 그렇게 일주일간 입원하면서 처음으로 콩이와 떨어져 지냈는데, 우리 가족에게 그 일주일은 암흑 그 자체였다. 일이 손에 잡히지도 않고 오롯이 콩이 소식만 기다린 시간들이었다.

콩이와 우리는 서로에게 없어서는 안 될 공기 같은 존재다. 그러나 우린 잘 알고 있다. 우리에게 주어진 시간은 한정적이고, 그 시간을 최대한 소중하게 채워가야 한다는 걸…. 콩이가 6살이 되었을 무렵부터 나는 습관적으로 콩이에게 말하곤 한다.

"콩이야. 엄마가, 우리 콩이 사랑해!"

더도 말고 덜도 말고 딱 이 말만 반복하고 있다. 수년째 반복하다 보니 이젠 콩이도 이 말이 좋은 말인 줄 잘 아는 눈치다. 때론 대답하듯 코를 킁킁거리며 '코키스'를 해주는 걸 보면 말이다. 나중에, 정말 아주 나중에 콩이가 무지개다리를 건너는 순간이 올 때. 나는 눈물을 참고 담담한 목소리로 저 말을 다시 속삭여줄 거다. 수년째 이 말을 반복하며 콩이에게 들려주는 이유이기도 하다. 나보다, 지켜보는 우리 가족들보다 더 애타고 아쉽고 아프고 두려울 그때의 콩이에게 내가 해

줄 수 있는 유일한 선물이다.

　사랑한다고, 엄마가 매번 너에게 했던 그 말의 뜻은 사랑이
었다고. 우리는 너를 많이 사랑하니까, 이 사랑 껴안고 편히
가라고. 아직 먼 이야기고, 먼 이야기여야 하지만 나는 오늘도
변함없이 콩이의 머리를 쓰다듬으며 콩이가 기억할 수 있게
속삭인다.

　"콩이야. 엄마가, 우리 콩이 사랑해!"

조건 없이 나를 사랑해주는 몇 안 되는 생명체 가운데

조건 없이 나를 사랑해주는 몇 안 되는 생명체 가운데

조건 없이 나를 사랑해주는 몇 안 되는 생명체 가운데

가장 귀엽고 사랑스러운 존재.

가장 귀엽고 사랑스러운 존재.

가장 귀엽고 사랑스러운 존재.

✳

보드라운 털은 흥분을 가라앉게 하고,

보드라운 털은 흥분을 가라앉게 하고,

보드라운 털은 흥분을 가라앉게 하고,

고소한 냄새는 걱정을 내려놓게 하고,

고소한 냄새는 걱정을 내려놓게 하고,

고소한 냄새는 걱정을 내려놓게 하고,

우주를 담고 있는 듯한 신비로운 두 눈은

우주를 담고 있는 듯한 신비로운 두 눈은

우주를 담고 있는 듯한 신비로운 두 눈은

힘들었던 모든 기억을 잊게 만드는…

힘들었던 모든 기억을 잊게 만드는…

힘들었던 모든 기억을 잊게 만드는…

✻

그들은 마치, 나를 행복하게 해주기 위해

그들은 마치, 나를 행복하게 해주기 위해

그들은 마치, 나를 행복하게 해주기 위해

하늘에서 보내온 털북숭이 천사들 같다.

하늘에서 보내온 털북숭이 천사들 같다.

하늘에서 보내온 털북숭이 천사들 같다.

조건 없이 나를 사랑해주는 몇 안 되는 생명체 가운데
가장 귀엽고 사랑스러운 존재.
보드라운 털은 흥분을 가라앉게 하고,
고소한 냄새는 걱정을 내려놓게 하고,
우주를 담고 있는 듯한 신비로운 두 눈은
힘들었던 모든 기억을 잊게 만드는…
그들은 마치, 나를 행복하게 해주기 위해
하늘에서 보내온 털북숭이 천사들 같다.

조건 없이 나를 사랑해주는 몇 안 되는 생명체 가운데
가장 귀엽고 사랑스러운 존재.
보드라운 털은 흥분을 가라앉게 하고,
고소한 냄새는 걱정을 내려놓게 하고,
우주를 담고 있는 듯한 신비로운 두 눈은
힘들었던 모든 기억을 잊게 만드는…
그들은 마치, 나를 행복하게 해주기 위해
하늘에서 보내온 털북숭이 천사들 같다.

✳

조건 없이 나를 사랑해주는 몇 안 되는 생명체 가운데
가장 귀엽고 사랑스러운 존재.
보드라운 털은 흥분을 가라앉게 하고,
고소한 냄새는 걱정을 내려놓게 하고,
우주를 담고 있는 듯한 신비로운 두 눈은
힘들었던 모든 기억을 잊게 만드는…
그들은 마치, 나를 행복하게 해주기 위해
하늘에서 보내온 털북숭이 천사들 같다.

조건 없이 나를 사랑해주는 몇 안 되는 생명체 가운데
가장 귀엽고 사랑스러운 존재.
보드라운 털은 흥분을 가라앉게 하고,
고소한 냄새는 걱정을 내려놓게 하고,
우주를 담고 있는 듯한 신비로운 두 눈은
힘들었던 모든 기억을 잊게 만드는
그들은 마치, 나를 행복하게 해주기 위해
하늘에서 보내온 털북숭이 천사들 같다.

집에만 있기

나는 어려서부터 집순이로 통했다. 체력이 남들에 비해 좋지 않은 탓인지, 여러 사람과 함께 어울리는 것보단 마음 잘 맞는 친구 한 명과 만나는 게 더 좋았고 특히 성향이 맞지 않는 사람들을 만나고(견디고) 돌아오면 몸속의 에너지가 다 빠져나간 듯 지쳐 잠들곤 했다.

집순이들도 집순이 나름의 스케줄이 있는데, 가령 몇 시부터 몇 시까지 텔레비전 보기, 몇 시에 밥 먹고, 몇 시에 컴퓨터 하기 등 세밀하게(?) 짜놓은 일정에 맞춰 하루를 보낸다는 것이다. 그렇게 일정을 다 소화하고 나면 괜히 뿌듯하고, 알 수 없는 성취감마저 들었다. 집은 온전히 나만의 시간을 가질 수 있는 유일하고도 특별한 공간이었는데, 그건 어디까지나 혼자 살 때의 얘기였다.

결혼하고 아이가 태어나면서 내 공간과 내 시간을 갖는 게 더 어려워졌다. 여느 직장인들과는 다르게 육아는 출퇴근 시간이 따로 정해져 있지 않았고, 하루하루가 전쟁이었다. 직장 상사보다 무서운 아기의 배꼽시계에 나는 늘 초긴장 상태를 유지할 수밖에 없었다. 그즈음부터 집이 답답하다는 생각이 들기 시작했다. 밝은 햇살이 쏟아지는 베란다 창살은 감옥 같았고, 푸른 하늘도 꼴 보기 싫었다.

'어차피 나가지도 못하는데 햇살이고 하늘이 다 무슨 소용일까⋯?'

그렇게 낮보다는 밤이 더 편했다. 아이를 재우고 작은방 베란다에 서서 새카만 밤하늘을 올려다보는 게 유일한 낙이었다. 그날도 특별히 다를 것 없는 일상이었다. 먹이고, 씻기고, 트림시키고, 놀아주고, 치우고, 재우고⋯. 이제 잠시 내 시간. 그날도 어김없이 잠든 아기가 깰까, 숨을 참아가며 조심조심 몸을 일으켰고 신랑의 코 고는 소리를 무시한 채 작은방 베란다로 향했다. 밤공기는 제법 차가웠고, 별 하나 보이지 않던 어두운 밤하늘을 바라보는데 문득 이런 생각이 들었다.

'탈출하자. 탈출해야 한다. 지금이 기회야.'

내 가슴께 오는 베란다 난간을 붙잡았는데, 불현듯 탈출하고 싶은 욕구가 치밀어 오른 것이다. 당시 우리 집은 7층이었는데 이 가소로운 이 난간 하나만 넘어가면 나는 정말 하나도 다치지 않고 안전하게 1층에 안착할 거라는, 매우 위험한 생각이 나를 사로잡고 있었다.

'지긋지긋한 감옥으로부터의 영원한 해방!'

정신을 차렸을 때 나는 허리가 반쯤 접힌 채 난간에 매달려 있었고, 조금만 더 몸을 구부렸다면 단언컨대 그대로 추락했을 것이다. 스스로 자각하지도 못할 만큼 찰나의 순간이었다. 정신을 차리고 베란다 구석에 쭈그린 채 앉아 벌벌 떨었다.

'이상하다. 나 오늘 별일 없었는데. 안 좋은 일도 없고. 그런데 왜? 내가 왜?'

그 일이 있고 며칠이 지나서야 나는 내가 우울증에 걸렸다는 사실을 알 수 있었다. 그것도 아주 지독한 우울증 말이다.

누군가의 한숨
그 무거운 숨을
내가 어떻게
헤아릴 수가 있을까요
당신의 한숨
그 깊일 이해할 순 없겠지만
괜찮아요
내가 안아줄게요

누군가의 한숨
그 무거운 숨을
내가 어떻게
헤아릴 수가 있을까요
당신의 한숨
그 깊일 이해할 순 없겠지만
괜찮아요
내가 안아줄게요

✳

누군가의 한숨
그 무거운 숨을
내가 어떻게
헤아릴 수가 있을까요
당신의 한숨
그 깊일 이해할 순 없겠지만
괜찮아요
내가 안아줄게요

누군가의 한숨
그 무거운 숨을
내가 어떻게
헤아릴 수가 있을까요
당신의 한숨
그 깊일 이해할 순 없겠지만
괜찮아요
내가 안아줄게요

숨을 크게 쉬어봐요
당신의 가슴 양쪽이 저리게
조금은 아파올 때까지
숨을 더 뱉어봐요
당신의 안에 남은 게 없다고
느껴질 때까지
숨이 벅차올라도 괜찮아요
아무도 그댈 탓하진 않아
가끔은 실수해도 돼
누구든 그랬으니까
괜찮다는 말
말뿐인 위로지만
누군가의 한숨
그 무거운 숨을
내가 어떻게
헤아릴 수가 있을까요
당신의 한숨
그 깊일 이해할 순 없겠지만
괜찮아요
내가 안아줄게요

✱

숨을 크게 쉬어봐요
당신의 가슴 양쪽이 저리게
조금은 아파올 때까지
숨을 더 뱉어봐요
당신의 안에 남은 게 없다고
느껴질 때까지
숨이 벅차올라도 괜찮아요
아무도 그댈 탓하진 않아
가끔은 실수해도 돼
누구든 그랬으니까
괜찮다는 말
말뿐인 위로지만
누군가의 한숨
그 무거운 숨을
내가 어떻게
헤아릴 수가 있을까요
당신의 한숨
그 깊일 이해할 순 없겠지만
괜찮아요
내가 안아줄게요

숨을 크게 쉬어봐요
당신의 가슴 양쪽이 저리게
조금은 아파올 때까지
숨을 더 뱉어봐요
당신의 안에 남은 게 없다고
느껴질 때까지
숨이 벅차올라도 괜찮아요
아무도 그댈 탓하진 않아
가끔은 실수해도 돼
누구든 그랬으니까
괜찮다는 말
말뿐인 위로지만
누군가의 한숨
그 무거운 숨을
내가 어떻게
헤아릴 수가 있을까요
당신의 한숨
그 깊일 이해할 순 없겠지만
괜찮아요
내가 안아줄게요

✱

중독

'전업 맘'에게 정해진 일과나 시간 따윈 존재하지 않는다. 보통 아이가 완전히 잠든 시간에나 약간의 짬이 나곤 하는데, 사실 이 시간을 활용하는 것도 쉬운 일이 아니다. 온종일 아이와 씨름하느라 체력이 남아 있지 않은 상태라면, 아이가 잠들 때 대부분 같이 잠들게 되기 때문이다. 그럼에도, 가끔은 이대로 잠들기 너무나 억울한 날이 있다.

천장을 보면서 '이렇게 또 하루가 가는구나'하고 생각하면 속절없이 가는 시간이 아쉬워 뭐라도 하고 자야 이 억울함을 조금이나마 덜어낼 수 있을 것 같은 그런 날들 말이다.

그런 날들이 계속되던 때, 나의 유일한 탈출구는 고작 '자는 아이 옆에서 몰래 핸드폰 보기'였다. 이어폰을 끼고 보거나 아예 무음으로 설정하고 유튜브에 접속하면 나오는 다른

생기 넘치고 밝은 사람들의 에너지를 느낄 수 있었고, 그 자체만으로도 해방감이 느껴지곤 했으니, 나의 하루하루가 어땠을지, 지금 생각하면 아찔할 정도다.

　그날도 멍하니 유튜브를 보다가 글씨 쓰는 영상이 있길래 별생각 없이 클릭했다. 기술적인 편집이나 화려한 노래도 없이 사각거리는 만년필 소리만 들리던 영상이었는데, 펜촉의

움직임에 따라 예쁜 글씨가 완성되는 그 영상에서 나는 묘한
위로를 느낄 수 있었다.

처음 몇 번은 호기심으로, 나중엔 본격적으로 글씨 쓰는
영상에 빠지게 되었는데 자꾸 보다 보니 이 정도는 나도 쓸
수 있을 것 같다는 왠지 모를 자신감이 생겼다. 글씨 쓰기는
육아와 병행하면서도 충분히 누릴 수 있는 나만의 취미생활

이 될 수 있겠다는 생각도 들었다. 이렇다 할 준비물이 필요한 것도 아니고, 펜과 종이만 있으면 언제 어디서나 쓸 수 있는 게 글씨이기에 더욱 그랬다. 다음 날, 큰맘 먹고 아이와 함께 집 근처 문구점에 들러 펜과 노트를 샀다. 그때의 그 감정은 참… 뭐랄까? 내 시간을 갖기 위해 이 정도 소비는 괜찮다는 생각 반, 나도 뭔가를 새롭게 시작해볼 수 있다는 희망 반, 잊고 살던 나 자신을 우연히 다시 발견한 기분이었다.

그날 이후로 내 삶의 많은 부분이 달라졌다. 무의미하게 핸드폰만 들여다보다가 잠드는 시간과 작별하게 된 것이다. 아이가 잠들면 책상에 앉아 그날의 일기를 쓰거나 좋은 글귀를 찾아 따라 썼다. 이것은 나에게 진정한 의미로서의 휴식을 선물했고, 아이가 조금이라도 더 빨리 잠들 수 있도록 열과 성을 다해 놀아주었다. 내 시간이 생겼다는 현실과 취미활동이 주는 삶의 변화는 놀랍도록 근사했다. 별거 아니라고 생각한 글씨가 나의 우울증을 치료해주었고, 아이를 사랑할 수 있는 원동력을 제공해주었으며, 퇴근하는 신랑을 웃음으로 맞이할 수 있는 건강한 마음을 선물해주었다.

8년이 지난 지금, 특별한 일이 없으면 나는 매일 글씨를 쓴다. (초등학생이 된 아들 녀석들은 식탁에 앉아 있는 모습보다 책상

앞에 앉아 있는 엄마의 모습이 훨씬 익숙할 것이다) 삶의 돌파구를 찾지 못하고 힘들어하던 그때의 나처럼, 목적 없이 달려가는 많은 사람에게 희망을 주기 위해 매일 글씨를 쓰고 매일 영상을 업로드한다. 내가 글씨로 받은 위안과 치유를 다른 이들도 경험할 수 있도록 클래스를 만들었고, 감사하게도 많은 수강생이 글씨 쓰는 행위 하나만으로 변화된 삶의 참맛을 느끼고 있다.

아름다운 문장과 손글씨의 만남이 주는 안식을 믿기에, 나는 이 귀하고 아름다운 '중독'을 끊어 낼 자신이 없다.

사랑하는 사람을 바라보듯

사랑하는 사람을 바라보듯

사랑하는 사람을 바라보듯

그대의 삶과 마주하라

그대의 삶과 마주하라

그대의 삶과 마주하라

사랑하는 사람을 바라보듯
그대의 삶과 마주하라
온기 어린 그대 두 손으로
정성껏 매만지고 쓰다듬어라
뜨거운 가슴으로 깊이 끌어안아라
그대가 삶에게 기대하듯
삶이 그대에게 기대하는 일이다

새벽에 쓴 글씨

이른 새벽, 부스스한 머리를 정리하는 것으로 엄마의 하루는 시작된다. 우리 집 세 남자는 아직 일어날 생각이 없고, 나는 반쯤 감긴 눈을 비비며 아침을 준비한다. 아이들 깨워 밥 먹이고 학교 보내면 이제 한숨 돌릴 수 있겠다 싶지만, 밤새 올라온 수강생들의 질문에 일일이 답변하다 보면 또 금세 아이들 하교 시간이다. 미꽃 작가에서 엄마로, 서둘러 돌아와야 하는 것이다.

학교에서 있었던 일들을 신나게 떠드는 아이들에게 맞장구 쳐주고, 과외 선생님 오실 시간에 맞춰 공부방도 정리하고, 이것저것 하다 보면 또 저녁 준비할 시간이 된다. 이 모든 일과가 끝나면 보통은 늦은 밤이거나 때로 새벽이 되기도 한다. 새근새근 잠든 아이들의 숨소리와 남편 코 고는 소리를 들으면, '비로소 혼자구나' 하는 쓸쓸함과 안도감이 동시에 몰려

오는데 내 침대에 나 대신 누워 있는 강아지와 고양이를 보며 '이것이 세상에 둘도 없는 평온함이구나' 깨닫곤 한다. 이런 평온함 속에서 나는 무언가에 홀린 듯 펜을 꺼내 든다.

'이 시간에도 분명 열심히 일하는 사람들이 있겠지? 나처럼 글씨 쓰는 사람도 있을까? 맞은편 아파트에도 불이 켜져 있네, 저 사람은 아직 안 자고 뭐 할까?'

시시껄렁한 질문을 내 안에 풀어놓고 작은 조명을 켜면, 주홍빛 전구가 딱 그만큼의 온기를 제공한다. 새벽에 쓰는 미꽃체는 이를테면 내가 나에게 주는 보상과도 같다. 엄마로, 작가로, 강사로 수고한 나에게 제공하는 특별한 선물인 셈이다. 이때만큼은 나는 누군가의 엄마, 아내, 작가, 강사가 아닌 나 자신을 오롯이 체험한다. 어떤 날은 글씨를 쓰다가 이유 없이 울기도 하는데, '세로획이 많이 흔들렸네, 초성 크기가 좀 크네…' 하면서 언제 울었냐는 듯 다시금 글씨에 집중한다.

기분이 좋은 날에는 왜인지 잉크도 알록달록한 색을 찾게 되고, 우울한 날에는 어두운색의 잉크를 찾게 된다. 남편과 다투기라도 하는 날엔 비장한 눈빛으로 새빨간 잉크로 글씨를 쓴다. 컨버터에 잉크를 넣고 펜촉에 분노를 가득 담아서

✲✲

말이다. 한 번은 알아먹지도 못할 욕을 쓴 적도 있다. 우스운 건, 욕조차 미꽃체로 쓰니까 아름다워 보였다는 것이다. 욕 썼다고 키득거리고, 예쁜 욕이라고 또 한 번 키득거리고… 어두운 감정이 조금씩 맑아지고 있었다.

글씨는 힘이 세다. 나는 그 힘을 매일 느끼면서 살아간다. 엄마는 아이들 앞에서 마음껏 울 수도 없고 약한 모습을 보여서도 안 된다(안 되지 않을까?). 글씨 앞에서 가끔 우는 이유도 그 때문인 것 같다. 글씨는 마치 사람처럼 나를 위로하고 격려해준다. 나를 위로하는 방법을 기가 막히게 잘 알고 있는 영특하고 예리한 사람 말이다. 잠을 포기하면서까지 필사를 멈출 수 없는 이유가 여기에 있다.

발색 놀이도 했다가, 몇 시간을 한 자세로 장문을 썼다가, 밤을 꼬박 새우고 아침이 맞이한 적도 많다. 아침이 오는 소리가 들리면 마음이 조급해지기까지 했으니, 내가 새벽 글쓰기를 얼마나 사랑하는지는 가족들이 더 잘 안다. 물론, 새벽에만 글씨를 쓰는 건 아니다. 시간이 날 때마다 짧은 글귀를 쓰거나, 드라마를 보다 마음에 와닿는 명대사가 있으면 즉흥적으로 끄적이기도 한다. 시간대에 따른 글씨 쓰기는 각기 다른 행복을 주지만, 새벽에 쓰는 글씨는 특히 자유롭고, 가장 나

다운 글씨라고 자신 있게 말할 수 있다.

　내가 글씨를 쓰지 않았다면 누워서 핸드폰을 만지작거리거나 이런저런 상념에 사로잡혀 뒤척이다 잠들었겠지만, 나는 하루를 가장 나답게 마무리하는 방법을 잘 알고 있다. 그리고 이 방법을 더 많은 사람과 나누고 싶다.

　새벽에 쓰는 글씨는 마음의 거울이다. 내가 무슨 말을 해도 그저 묵묵히 들어주고 대꾸하지 않는다. 내 말에 의문을 품지도 않고 옳고 그름을 판단하려 하지도 않는다. 정답 또한 찾을 필요 없다. 새벽에 쓰는 글씨는 그저 묵묵히 내 곁에서 내 이야기를 들어주고 있을 뿐이다. 당신에게도 이런 시간이 필요하다. 1시간, 아니 30분이라도 좋다. 단 30분이라도 누구보다 치열한 하루를 보냈을 자신에게 온전한 휴식과 위로를 선물하자. 그런 시간조차 없다면, 그 누가 나를 위로할 수 있을까? 내 이야기를 들어주는 이 역시, 그만의 아픔과 고충이 있을 텐데, 누가 누구를 위로해줄 수 있을까? 그렇다면, 결국 내가 나를 위로해주고 인정해주고 격려해주고 토닥여줘야 한다.

　당신도, 당신의 새벽을 잃지 말자.

　　　　　　　　　　　＊＊

글씨가 조금 못나도, 맞춤법과 띄어쓰기가 정확하지 않아
도, 종이가 구겨지고 더러워져도, 언제나 그 자리에서 '괜찮다'
라고 말해주는 미꽂체가 있으니까.

어떻게 나에게 그대란 행운이 온 걸까
어떻게 나에게 그대란 행운이 온 걸까
어떻게 나에게 그대란 행운이 온 걸까

지금 우리 함께 있다면 아 얼마나 좋을까요
지금 우리 함께 있다면 아 얼마나 좋을까요
지금 우리 함께 있다면 아 얼마나 좋을까요

✳✳

난 파도가 머물던 모래 위에 적힌 글씨처럼

난 파도가 머물던 모래 위에 적힌 글씨처럼

난 파도가 머물던 모래 위에 적힌 글씨처럼

그대가 멀리 사라져 버릴 것 같아

그대가 멀리 사라져 버릴 것 같아

그대가 멀리 사라져 버릴 것 같아

또 그리워 더 그리워

또 그리워 더 그리워

또 그리워 더 그리워

나의 일기장 안에 모든 말을 다 꺼내어 줄 순 없지만

나의 일기장 안에 모든 말을 다 꺼내어 줄 순 없지만

나의 일기장 안에 모든 말을 다 꺼내어 줄 순 없지만

사랑한다는 말

사랑한다는 말

사랑한다는 말

이 밤 그날의 반딧불을 당신의 창 가까이 띄울게요

이 밤 그날의 반딧불을 당신의 창 가까이 띄울게요

이 밤 그날의 반딧불을 당신의 창 가까이 띄울게요

음 좋은 꿈 이길 바라요

음 좋은 꿈 이길 바라요

음 좋은 꿈 이길 바라요

어떻게 나에게 그대란 행운이 온 걸까
지금 우리 함께 있다면 아 얼마나 좋을까요
난 파도가 머물던 모래 위에 적힌 글씨처럼
그대가 멀리 사라져 버릴 것 같아
또 그리워 더 그리워
나의 일기장 안에 모든 말을 다 꺼내어 줄 순 없지만
사랑한다는 말
이 밤 그날의 반딧불을 당신의 창 가까이 띄울게요
음 좋은 꿈 이길 바라요

밤편지 - 아이유

✳✳

어떻게 나에게 그대란 행운이 온 걸까
지금 우리 함께 있다면 아 얼마나 좋을까요
난 파도가 머물던 모래 위에 적힌 글씨처럼
그대가 멀리 사라져 버릴 것 같아
또 그리워 더 그리워
나의 일기장 안에 모든 말을 다 꺼내어 줄 순 없지만
사랑한다는 말
이 밤 그날의 반딧불을 당신의 창 가까이 띄울게요
음 좋은 꿈 이길 바라요

밤편지 - 아이유

혼자 술 마시기

한 번도 안 해본 사람은 있지만 한 번만 해본 사람은 없다는 궁극의 필사 스킬, 취중필사(醉中筆寫).

반듯한 선이 생명인 미꽃체를 술에 취해 써본 적이 없는 자, 취중필사의 매력을 논하지 말지어다.

아시다시피 미꽃체는 선과 선을 반듯하게 연결하지 않으면 미꽃체 폰트 특유의 느낌을 낼 수 없다. 그렇다고 사람이 너무 틀에만 박혀 빡빡하게 살면 쉽게 지치고 피곤해지지 않겠는가? 미꽃체 역시 가끔은 좀 삐뚤빼뚤, 흐트러지게 써야 인간적인 매력을 발산할 수 있다.

그렇다. 나는 지금 술에 취해 써본 미꽃체 이야기를 허심탄회하게 써 내려가려고 한다. 그리고 간곡히 부탁하건대 이번 따라 쓰기 페이지는 우리 모두, 살짝 알딸딸한 상태로 취중

필사해보자(미성년자는 해당 사항 없음). 물론 다음 날 종이를 찢고 싶은 엄청난 욕망에 사로잡힐지도 모르지만 말이다. 보통 술을 마시는 시간대는 낮보다는 밤이 훨씬 많을 거다. 하루를 마무리하며 가볍게 한잔 마실 수도 있고, 유독 마음이 힘든 날은 혼자 조용히 술잔을 기울이며 스스로 위로하기도 하겠고, 좋아하는 드라마나 영화를 틀어놓고 가볍게 마시기도 하겠지….

술을 마시는 이유와 상황은 모두 다르겠지만, 내 경우에는 주로 영화나 드라마를 보면서 가볍게 맥주를 마시는 걸로 그 대단원의 서막(?)을 알린다. 나는 소주와 양주는 쓰고 와인은 떫은맛이 나서 시원함에 풍미를 더한 맥주를 최고로 꼽는다. 그날은 드라마 《응답하라 1988》(이하 응팔)을 보며 가볍게 맥주를 마시고 있었다(최애 인생 드라마이기도 한 응팔은 볼 때마다 지난날의 추억을 되살린다. 대사를 줄줄 외울 정도로 여러 번 돌려보는 찐팬 중 한 명이라고 자부할 수 있다). 아이들은 이미 각자의 처소에서 깊이 잠들었고, 신랑은 새벽 근무를 나간 상태라 집안이 조용했으며 다음 날이 토요일이라 늦잠을 자도 상관없었다.

'이렇게 나만 혼자? 와, 이곳이 천국이요. 이 소파가 곧 구름이니라'

✱✱

기분이 한껏 고조되었다. 응팔을 1화부터 정주행할 수 있는 데다 내 앞에는 시원한 맥주와 고소한 땅콩, 씹는 맛이 일품인 오징어가 있으니 누가 내게 욕을 해도 인자한 미소를 보여줄 수 있는 그런 아름다운 상태였던 것이다. 막힘없이 전개되는 드라마처럼 막힘없이 들어가는 맥주가 벌써 네 캔째. 취기가 오르고 기분이 말랑말랑해졌을 때, 불현듯 글씨를 쓰고 싶다는 욕망이 발가락 끝에서부터 스멀스멀 차올랐다. 이 상태로 미꽃체를 쓰면 왠지 넘사벽 글씨가 탄생될 것 같고! 선도 엄청 반듯해질 것 같고!

말도 못 할 자신감이 차오르면서 다급히 종이와 펜을 들었고, 응팔 속 대사를 받아 적기 시작했다. 기분은 알딸딸하지, 텔레비전 너머론 배우들의 간드러진 목소리도 흘러나오지, 그러다 중간중간 OST라도 깔리면 내 감정은 제어하기 힘들 만큼 벅차올랐다. 꼭 무슨 접신한 사람처럼 막힘없이 미꽃체를 술술 써 내려가는 자신이 너무 기특하고, 멋있고, 무엇보다 지금 이 기분 너무 근사하고… 이 순간만큼은 한 치의 모자람도 없다고 느껴졌으니, 취중필사의 매력이 엄청난 것임에는 틀림이 없었다.

꼭 글씨가 아니라도, 다들 이와 비슷한 경험을 한 번쯤 해

여행에서 만난 여러 나라의 친구들처럼 맥주병들이
나란히 놓여 있는 모습이 정겹다.

맥주는 약간의 거품을 품고 있을 때가 가장 아름답다.

보지 않았을까 싶다. 술기운을 빌려 평소엔 자신 없던 노래나 춤을 선보인다든가, 숨겨두었던 마음을 누군가에게 마음껏 고백하는 그런 경험 말이다. 너무 과하게 마시면 독이 되겠지만, 적절히 마시면 잠시나마 나를 천하무적으로, 드라마 속 주인공으로, 유명 가수로, 모든 게 가능한 능력자로 만들어주는 요물 덩어리, 술.

어쨌든 나는 술의 힘을 빌려 미꽃체를 빛보다 빠르게 쓰는 있는 인간프린트기가 되어 있었다. 어쩜 그리 막힘없이 쭉쭉 그리 잘 써지던지…. 쓰면서도 희열이 온몸을 감싸고 있음을 알았다. 그렇게 막힘없이 쭉쭉 써 내려간 자랑스러운 나의 미꽃체를 보란 듯이 책상 위에 떡하니 올려두고 뿌듯한 마음으로 잠이 들었다.

다음 날, 다음 날이야 뭐 모두의 예상을 크게 벗어나지 않는 장면일 것이다. 책상 위에 놓인 미꽃체는 태어나서 처음 보는 신기한 문양이었다. 글씨라고 말하기도 뭣하고, 고대 문자 같기도 하고 언뜻 보면 한문 같기도 했다. 그리고 중간중간 뜻 모를 하트는 또 왜 이렇게 많이 그린 건지(내용을 해석해야 하트의 대상을 알 수 있을 텐데 내용 해석은 실패). 그래도 매우 기분이 좋은 상태로 썼다는 건 분명하게 알 수 있었다.

＊＊

신기하게도, 그 엉망진창인 글씨마저도 소중하게 느껴졌다면 오버일까. 그 순간의 모습, 기분, 마음이 고스란히 이 괴상한 글씨에 담겨 있기 때문이리라. 결국 글씨의 모양과 완성도는 내 마음을 담는 데 크게 중요하지 않다는 사실을 취중필사 덕에 깨달았다.

글씨는 그 순간의 나를 종이에 박제하는 힘이 있다. 술에 취해 끄적인 글씨 속에는 그 어느 때보다 솔직하고 자유로운 내 모습이 담겨 있던 것이다. 반듯함과 완벽함에 집착하느라 내 기분을 생각하지 못했던 몇몇 작품들보다 훨씬 값지고 빛나 보였으니, 글씨가 진심을 담아내는 매개체가 아니라면 무엇이란 말인가?

글씨는 사람의 역사를 담고 있다. 위인들의 업적만 기록되어야 하는 건 아니다. 우리도 매 순간 영웅이고 승리자인데, 누군가 우리의 삶을 기록해줄 수 없다면 나라도 기록하고 역사에 남겨야 하지 않을까? 내가 살아 있음을 기록하고, 살아 있었음을 기록하면 그것이 곧 한 사람의 역사가 될 테니 말이다.

'술에 취해도 좋으니, 지금 이 순간의 당신을 기록하라. 한 사람을, 한 역사를 기록하라!'

내가 살아 있음을 기록하고,

내가 살아 있음을 기록하고,

내가 살아 있음을 기록하고,

살아 있었음을 기록하면 그것이 곧

살아 있었음을 기록하면 그것이 곧

살아 있었음을 기록하면 그것이 곧

한 사람의 역사가 될 테니 말이다.

한 사람의 역사가 될 테니 말이다.

한 사람의 역사가 될 테니 말이다.

＊＊

'술에 취해도 좋으니,
'술에 취해도 좋으니,
'술에 취해도 좋으니,

지금 이 순간의 당신을 기록하라.
지금 이 순간의 당신을 기록하라.
지금 이 순간의 당신을 기록하라.

한 사람을, 한 역사를 기록하라!'
한 사람을, 한 역사를 기록하라!'
한 사람을, 한 역사를 기록하라!'

내가 살아 있음을 기록하고,
살아 있었음을 기록하면 그것이 곧
한 사람의 역사가 될 테니 말이다.
'술에 취해도 좋으니,
지금 이 순간의 당신을 기록하라.
한 사람을, 한 역사를 기록하라!'

내가 살아 있음을 기록하고,
살아 있었음을 기록하면 그것이 곧
한 사람의 역사가 될 테니 말이다.
'술에 취해도 좋으니,
지금 이 순간의 당신을 기록하라.
한 사람을, 한 역사를 기록하라!'

✳✳

은 창문, 수줍게 내려앉는 햇살, 작은 난로와 귀여운 토끼털 슬리퍼, 나를 반겨주는 나의 수많은 작품, 좋아하는 음악을 틀어놓고 언제든 미꽃체를 쓸 수 있는 이 공간이야말로 내가 가진 빛나는 별들을 품어줄 수 있는 유일한 우주인 것이다.

물론 오래전 공사를 했기 때문에 바닥 중간중간 움푹 팬 곳도 있고 아래층에서 방문을 세게 닫기라도 하면 그 진동이 고스란히 올라오는 꽤 예민한 곳이긴 하지만, 무엇과도 바꿀 수 없을 만큼 소중한 둘도 없는 나만의 공간이다. 손 닿는 곳곳마다 내 글씨와 펜들이 가득하고, 내 정서와 손때가 가득 묻어 있으니 말이다.

치명적인 단점도 있는데, 한겨울엔 손이 얼어서 글씨를 쓰기 어렵다는 것이다. 난로 두 개를 두고 열을 쬐고 있어도 발이 시리고 코가 시리고 손이 시리다. 그래서 날이 너무 추울 땐 안방의 작은 책상에 앉아 글씨를 쓰고 작품 사진을 찍을 때만 후다닥 올라갔다 내려오곤 한다. '애초에 냉온풍기를 달걸, 괜히 에어컨을 달아서 이 고생이네' 하며 푸념해 봐도, 별수 없지 않은가. 비가 많이 오거나 습도가 높을 때마다 서식지를 확장해 나가는 곰팡이도 문제라면 문제다(사계절이 뚜렷하다는 것이 얼마나 감사한 일인지 모른다!).

호랑이에게 물려 죽은 사람의 혼

우리에게 책은 언제나 그 무엇으로도 대체할 수 없는
따뜻한 감성을 전한다.

그러고 보면, 오래전 부모님과 함께 살 때 이 추운 다락방에서 한겨울을 버텼을 남동생이 생각나기도 한다. '녀석… 이렇게 추운데, 추우면 춥다고 말 좀 하고 그러지' 아무런 내색도 없이 몇 해나 되는 그 긴긴 겨울을 어떻게 버텼나 싶다. 고민 있을 때마다 나를 다락방에 불러 둘이 도란도란 이야기꽃을 피우던 생각을 하면 어느새 마음이 뭉클해지기도 한다. 내가 작업실에서 작업하는 사이, '작업실도 나를 작업하고 있구나' 하는 생각도 든다. 좀 더 나다운 모습으로 빛날 수 있는, 그런 나로 말이다.

'이곳은 참 많은 시간 동안 나와 내 가족들을 지켜주고 있었구나.'

가끔 고양이 몽이가 보이지 않을 때는 조용히 작업실로 올라가 보는데 그때마다 햇살 가득한 책상 위에 벌러덩 누워 그 작은 몸 가득 햇살을 머금고 있는 몽이를 보게 된다. 그 풍경을 보고 있자면 나도 덩달아 나른해지고, 몽이에게도 시끄러운 1층보다 조용한 이곳이 더 편하구나, 하며 괜히 머리를 한번 쓰다듬어 보는 것이다.

번번이 우당탕 날뛰며 잉크를 떨어뜨리는 바람에 문을 닫

아 두기도 하는데, 혼자 점프해서 손잡이를 당길 줄 아는 똑순이라 그냥 팔자려니 생각하고 잉크를 정리하고 또 정리한다. 내 작업실이 몽이에게 안락한 쉼터가 되어 줄 수 있다면 그깟 정리가 대수랴….

바람(욕심)이 있다면 나중에 미꽃팸 분들이 한꺼번에 많이 찾아와도, 다 같이 앉아 얘기 나눌 수 있는 넓은 공간으로 작업실을 옮기는 것이다. 널찍한 책상에 둘러앉아 글씨도 쓰고 차도 마시고, 나아가서는 우리들의 작품을 소소하게나마 전시해놓을 수 있는 딱 그 정도의 공간 말이다.

작업실은 지금의 내 모습과 닮아있다. 내 취향과 생각, 사상, 습관조차 가감 없이 보여준다. 작업실이 있어야만 글씨를 잘 쓸 수 있는 건 아니지만 누구에게나 개인 작업 공간은 꼭 필요하다. 물론, 완벽한 구색을 갖출 필요는 없다. 접이식 책상, 조명, 펜과 노트만 있으면 된다. 어디서 쓰는지가 중요한 게 아니라 어떤 마음가짐으로 무엇을, 어떻게 쓰는지가 훨씬 중요하기 때문이다.

우리는, 우리의 공간에서,
우리의 시간을 누릴 자격이 충분하다.

종이 냄새, 잉크 진열장과 작은 창문,

종이 냄새, 잉크 진열장과 작은 창문,

종이 냄새, 잉크 진열장과 작은 창문,

수줍게 내려앉는 햇살,

수줍게 내려앉는 햇살,

수줍게 내려앉는 햇살,

✱✱

작은 난로와 귀여운 토끼털 슬리퍼,

작은 난로와 귀여운 토끼털 슬리퍼,

작은 난로와 귀여운 토끼털 슬리퍼,

나를 반겨주는 나의 수많은 작품

나를 반겨주는 나의 수많은 작품

나를 반겨주는 나의 수많은 작품

좋아하는 음악을 틀어놓고 언제든

좋아하는 음악을 틀어놓고 언제든

좋아하는 음악을 틀어놓고 언제든

내가 가진 빛나는 별들을

내가 가진 빛나는 별들을

내가 가진 빛나는 별들을

미꽃체를 쓸 수 있는 이 공간이야말로

미꽃체를 쓸 수 있는 이 공간이야말로

미꽃체를 쓸 수 있는 이 공간이야말로

품어줄 수 있는 유일한 우주

품어줄 수 있는 유일한 우주

품어줄 수 있는 유일한 우주

Chapter 3

풍랑주의보

그 흔한 한마디

잘 지내라는 말도 없이 돌아섰죠

그대는 괜찮나요

지금은 행복한가요

난 힘이 들어요

바보처럼 아직도 그대 생각만을 해요

빈 수화기를 들고 그대 이름 불러요

아무것도 누르지 못한 채로

그댄 그렇지 않죠

이젠 나의 얼굴도

내 목소리도 잊은 거겠죠

아직 혼자 남은 추억들만 안고 살아요

우리 함께 걷던 그 거리를 혼자 걸어요

혹시 걷다 보면 나를 찾는 그대를 만나

다시 그대와 사랑하게 될까봐

그대에게 쓴 편지

보내지도 못하고

내 두 손에 가만히 놓여 있죠

그댄 그렇지 않죠

나와 나눈 얘기도

기억도 모두 묻은 거겠죠

아직 혼자 남은 추억들만 안고 살아요

우리 함께 걷던 그 거리를 혼자 걸어요

혹시 걷다 보면 나를 찾는 그대를 만나

다시 그대와 사랑하게 될까봐

오늘 그대를 본다면 말해야 하는데

그댈 찾고 있었다고

다신 나의 곁에서 떠나려고 한다면

이젠 안 된다고

지친 기억들만 안은 채로 살긴 싫어요

슬픈 그 거리를 그대 함께 걷고 싶어요

이런 나의 마음 그대에게 닿길 바래요

다시 그대와 사랑할 수 있도록

그대 돌아온다면

—거미, 〈그대 돌아오면〉

거미의 20주년 콘서트에서 이 노래를 라이브로 들으며 나
는 펑펑 울 수밖에 없었다. 모르긴 몰라도 그날 콘서트에 온
관객 중에서 나만큼 많이 울다 간 사람도 없을 것이다. 옆에
서 꺼림칙한 표정으로 곁눈질하던 남편이 나중에 내게 슬쩍
물었다.

"아니, 아까 왜 그렇게 운 거야? 누가 보면 사연 있는 사람이라고 생각하겠어. 그리운 사람이라도 있나 봐?"

"그리운 사람? 있지. 그때 그 시절 너무나 빛났던 나 자신이 너무 그리웠어. 그때 그 시간 속에 머물던 나 자신이 너무 그리웠어. 그래서 울었어."

남편은 반신반의하는 눈빛이었지만, 이런들 어떠하고 저런들 어떠하리. 추억을 떠올리며 예전에 나를 마음껏 그리워할 수 있게 만들어주는 노래가 있다는 게 나는 너무 감사하고 소중한걸. 작은 방, 작은 책상에 앉아 mp3를 손에 쥐고 새하얀 이어폰을 매만지던 그때의 나를, 그때의 감정을.

그 작고 소중한 마음을 더 오래 간직하기 위해 오늘도 나는 미꽃체로 가사를 쓴다. 가수와 함께 호흡하며 가사를 써 내려가다 보면 그때의 내가 지금의 나를 보며 활짝 웃어주겠지. 말없이 지켜봐 주겠지….

아직 혼자 남은 추억들만 안고 살아요

아직 혼자 남은 추억들만 안고 살아요

아직 혼자 남은 추억들만 안고 살아요

우리 함께 걷던 그 거리를 혼자 걸어요

우리 함께 걷던 그 거리를 혼자 걸어요

우리 함께 걷던 그 거리를 혼자 걸어요

✱✱✱

혹시 걷다보면 나를 찾는 그대를 만나

혹시 걷다보면 나를 찾는 그대를 만나

혹시 걷다보면 나를 찾는 그대를 만나

다시 그대와 사랑하게 될까봐

다시 그대와 사랑하게 될까봐

다시 그대와 사랑하게 될까봐

아직 혼자 남은 추억들만 안고 살아요
우리 함께 걷던 그 거리를 혼자 걸어요
혹시 걷다보면 나를 찾는 그대를 만나
다시 그대와 사랑하게 될까봐

거미 〈 그대 돌아오면 〉

아직 혼자 남은 추억들만 안고 살아요
우리 함께 걷던 그 거리를 혼자 걸어요
혹시 걷다보면 나를 찾는 그대를 만나
다시 그대와 사랑하게 될까봐

거미 〈 그대 돌아오면 〉

✳✳✳

아직 혼자 남은 추억들만 안고 살아요
우리 함께 걷던 그 거리를 혼자 걸어요
혹시 걷다보면 나를 찾는 그대를 만나
다시 그대와 사랑하게 될까봐

거미 〈 그대 돌아오면 〉

아직 혼자 남은 추억들만 안고 살아요
우리 함께 걷던 그 거리를 혼자 걸어요
혹시 걷다보면 나를 찾는 그대를 만나
다시 그대와 사랑하게 될까봐

거미 〈 그대 돌아오면 〉

영화와 글씨

미꽃체를 쓰기 시작하면서 영화를 전보다 집중해서 보게 되었다. 인터넷 검색을 하면 명대사를 찾기가 훨씬 수월하지만, 내가 직접 보고 느꼈던 감정까지 글씨에 담으려면 마땅히 할애할 수 있는 시간이다. 모든 글씨에는, 감정이 투영된다.

원래 나는 공포물 마니아였는데 미꽃체를 쓰면서부터는 잘 보지 않게 되었다. 공포물은 연출과 장면이 오싹할 뿐, 막상 대사나 줄거리를 글씨로 담아보면 그 오싹함을 찾아보기 힘들다. 공포물을 꺼리는 사람이 많다는 사실 또한 무시할 수 없었다. 결국 미꽃체의 영역 확장을 위해 영화의 애정 장르를 공포물에서 로맨스로 바꾼 셈이다. 어쨌든, 최근 내 일상을 송두리째 흔들어버린 영화 한 편을 소개하고 싶다. 소장용으로 결제를 해서 두고두고 볼 수 있는 영화임에도 나는 일주일을 연거푸 돌려 봤고, 마침내 대사며 OST를 동시에 더빙할 수

있는 지경까지 이르렀다. 안중근 의사의 마지막 1년을 기록한 윤제균 감독의 영화,《영웅》이 그 주인공이다.

사실 이 영화를 접하기 전에도 나는 수년간 꾸준히 안중근 의사의 일대기를 미꽃체로 기록했고, 내 SNS 영상 중 981만 이라는 역대급 조회 수를 기록한 것도 안중근 의사의 일대기 영상이었다. '역사를 잊은 민족에게 미래란 없다'라는 말처럼 독립운동가들의 이름을 하나하나 미꽃체로 남기며 선한 영향력을 조금이나마 전달하고자 애쓰는 와중에 이 영화를 접하게 되었으니, 내가 느낀 감정은 말로 다 형용할 수 없을 만큼 뜨겁고도 찬란했으리라.

평소 좋아하는 배우가 나오는 것도 아니었고, 뮤지컬 영화라는 장르 때문에 큰 기대를 하지도 않았다. 그저, 내가 존경하는 안중근 의사의 일대기를 담았다는 이유만으로 영화를 감상했던 것이다. 그러니 사람이 영화 한 편에 이토록 빠질지 누가 알았겠나.

"엄마 또 봐?" 물어보던 첫째 아들은 어느새 같이 보며 눈물을 흘리고, 고사리 같은 손으로 직접 안중근 의사를 그리기까지 했다. 아직 어린 막내아들은 핸드폰을 보면서까지 콧

✳✳✳

안중근
安重根

한말의 독립운동가로 삼흥학교를 세우는 등 인재양성에 힘썼으며, 만주 하얼빈에서 침략의 원흉 이토 히로부미를 사살하고 순국하였다. 사후 건국훈장 대한민국장이 추서되었다.

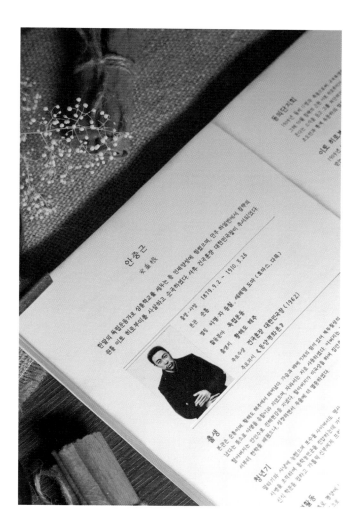

출생·사망 1879. 9. 2 ~ 1910. 3. 26 (토머스, 다욱)

본관 순흥
별칭 이명 자 응칠 세례명 도마 (토머스, 다욱)
활동분야 독립운동
출생지 황해도 해주
주요수상 건국훈장 대한민국장 (1962)
주요저서 《 동양 평화론 》

출생

본관은 순흥이며 황해도 해주에서 태어났다. 가슴과 배에 칠이 있어 북두칠성의 ...

청년기

노래로 OST를 따라불렀으니, 봐도 너무 많이 본 것 같다.

영화를 보고 난 뒤 다시 써본 안중근 의사의 일대기는 영화를 보기 전과는 사뭇 달랐다. 이토 히로부미의 죄목 15개를 쓸 때는 손끝에서 독기가 뿜어져 나올 만큼의 감정을 실었고, 나문희 배우가 연기하고 노래한 조마리아 여사의 〈사랑하는 내 아들, 도마〉 노랫말을 쓸 때는 주체할 수 없는 눈물 때문에 종이가 엉망이 돼버리기도 했다. 특히 정성화 배우가 부른 〈장부가〉에서는 가슴 깊이 사무친 한과 조국에 대한 강렬한 애국심을 느꼈는데, 그 노랫말을 덧입은 미꽃체는 지금 봐도 힘이 느껴진다.

영화 속 실존 인물과 함께 미꽃체를 쓰는 기분이 들었다면 좀 지나친 표현일까. 공교롭게도 이 글을 쓰고 있는 지금도 영화 《영웅》이 재생되고 있다. 언제 또 바뀔지는 모르겠지만, 적어도 앞으로 몇 년간은 이 영화가 내 인생 최고의 영화가 아닐까 싶다.

내 아들, 나의 사랑하는 도마야
떠나갈 시간이 왔구나
두려운 마음 달랠 길 없지만

＊＊＊

큰 용기 내다오

내 아들, 나의 사랑하는 도마야

널 보낼 시간이 왔구나

멈추지 말고 뒤돌아보지 말고

큰 뜻을 이루렴

십자가 지고 홀로 가는 길

함께 할 수 없어도

너를 위해 기도하리니 힘을 내다오

천국에 네가 나를 앞서 가거든

못난 이 어미를 기다려 주렴

모자의 인연 짧고 가혹했으나

너는 영원한 내 아들

한 번만, 단 한 번만이라도

너를 안아봤으면

너를 지금 이 두 팔로 안고 싶구나

— 나문희, 〈사랑하는 내 아들, 도마〉

내 아들, 나의 사랑하는 도마야
떠나갈 시간이 왔구나
두려운 마음 달랠 길 없지만
큰 용기 내다오
내 아들, 나의 사랑하는 도마야
널 보낼 시간이 왔구나
멈추지 말고 뒤돌아보지 말고
큰 뜻을 이루렴
십자가 지고 홀로 가는 길
함께 할 수 없어도
너를 위해 기도하리니 힘을 내다오
천국에 네가 나를 앞서 가거든
못난 이 어미를 기다려 주렴
모자의 인연 짧고 가혹했으나
너는 영원한 내 아들
한 번만, 단 한 번만이라도
너를 안아봤으면
너를 지금 이 두 팔로 안고 싶구나

✻✻✻

내 아들, 나의 사랑하는 도마야
떠나갈 시간이 왔구나
두려운 마음 달랠 길 없지만
큰 용기 내다오
내 아들, 나의 사랑하는 도마야
널 보낼 시간이 왔구나
멈추지 말고 뒤돌아보지 말고
큰 뜻을 이루렴
십자가 지고 홀로 가는 길
함께 할 수 없어도
너를 위해 기도하리니 힘을 내다오
천국에 네가 나를 앞서 가거든
못난 이 어미를 기다려 주렴
모자의 인연 짧고 가혹했으나
너는 영원한 내 아들
한 번만, 단 한 번만이라도
너를 안아봤으면
너를 지금 이 두 팔로 안고 싶구나

내 아들, 나의 사랑하는 도마야
떠나갈 시간이 왔구나
두려운 마음 달랠 길 없지만
큰 용기 내다오
내 아들, 나의 사랑하는 도마야
널 보낼 시간이 왔구나
멈추지 말고 뒤돌아보지 말고
큰 뜻을 이루렴
십자가 지고 홀로 가는 길
함께 할 수 없어도
너를 위해 기도하리니 힘을 내다오
천국에 네가 나를 앞서 가거든
못난 이 어미를 기다려 주렴
모자의 인연 짧고 가혹했으나
너는 영원한 내 아들
한 번만, 단 한 번만이라도
너를 안아봤으면
너를 지금 이 두 팔로 안고 싶구나

✳✳✳

내 아들, 나의 사랑하는 도마야
떠나갈 시간이 왔구나
두려운 마음 달랠 길 없지만
큰 용기 내다오
내 아들, 나의 사랑하는 도마야
널 보낼 시간이 왔구나
멈추지 말고 뒤돌아보지 말고
큰 뜻을 이루렴
십자가 지고 홀로 가는 길
함께 할 수 없어도
너를 위해 기도하리니 힘을 내다오
천국에 네가 나를 앞서 가거든
못난 이 어미를 기다려 주렴
모자의 인연 짧고 가혹했으나
너는 영원한 내 아들
한 번만, 단 한 번만이라도
너를 안아봤으면
너를 지금 이 두 팔로 안고 싶구나

가만히 파도 소리를 듣는다

파도는 당신의 맥박을 닮았고, 더 이상 언어 따위는
중얼해도 무관할 이 순간을 닮았고,
... 심장을 닮았다

... 생각했다

드라마와 글씨

인생 통틀어 내가 가장 시니컬했던 중학교 시절, 이해하기 어려운 엄마의 모습이 있었다. 그것은 다름 아닌 '드라마 보면서 오열하기'. 배우들의 연기일 뿐이라는 걸 엄마도 모르는 건 아닐 텐데, 어찌 매번 저리 감정 이입을 하는지⋯. 아빠의 상황도 크게 다르지는 않았다. 갑 휴지를 끌어안고 드라마를 보며 우는 가장의 모습은 낯설다 못해 이상하기까지 했다.

'어떠한 고난과 역경 앞에서도 흔들림 없는 사나이 중의 사나이였는데, 고작 드라마 앞에서 무너지다니.'

지금 같으면 부모님과 같이 엉엉 울었겠지만, 중학생이던 그때의 나는 고개를 절레절레 흔들며 방에 들어가곤 했다. 20여 년이 지난 지금, 나는 오열을 넘어 거의 기절 직전까지 운다.

"엄마, 너무 울지 마세요. 그러다 쓰러져요."

어린 아들이 걱정하며 수건을 건넬 정도면 대충 어느 정도인지 짐작하리라 생각한다. 클라이맥스에 다다르면 가족들은 내 눈치를 살피며 화젯거리를 돌리려 시답잖은 말을 걸어온다. 그럴 때 나는 아랑곳하지 않고 오히려 좀 더 집중해서 감정을 싣는다.

'미안하지만 늦었어… 이미 난 이 드라마 속 여주인공이고, 난 지금 버림받았고, 내 출생의 비밀을 알게 되었으며, 앞으로 살날이 얼마 남지 않았고.'

그때 부모님이 흘린 눈물의 곱절을 지금의 내가 흘린다고 보면 된다. 나이 먹는다는 게 이런 건가 싶기도 하다(말로 설명하기 힘든, 자연스러운 '현상' 같은 것이리라). 우리는 누군가의 남편, 아내, 부모가 되는 순간부터 수많은 감정을 참고 다스려야 한다. 누구나 그렇게 조금씩, 어른이 되어 가는 것이다. 감정이란 감정은 다 표출하고, 마음 가는 대로만 행동한다면 '어린아이'의 생각으로부터 영영 벗어나지 못할 것이다. 젊게 사는 것과 철없게 사는 건 전혀 다른 문제인 것처럼 말이다.

＊＊＊

그런 측면(?)에서 볼 때, 드라마를 보면서까지 감정 컨트롤을 할 필요는 없다는 게 내 결론이다. 안 그래도 내 감정, 내 마음, 내 기분 꾹꾹 억누르며 살고 있는데 이때만큼은 내 감정을 마음껏 해소해도 괜찮지 않은가? 사회 생활하며 감추고, 친구들에게 감추고, 가족들에게 감췄던 내 억압된 감정들을 여기서만큼은 포장할 필요가 없지 않은가? 그렇기에 나는 드라마 앞에서의 울음을 '합법적 울음'이라 말하고 싶다. 내 눈물이 흘러 들어가도, 내가 여전히 어른일 수 있는 유일한 구멍일지도 모르니까.

그때의 우리 엄마가, 또 엄마가 된 지금의 내가 유독 드라마에 빠지는 이유 중 하나이기도 하겠다. 드라마 속 기구한 운명을 보고 있자면 '그래, 내 삶은 그래도 저것보다는 낫네, 최소한 저 사람보다는 행복하네, 내 상황이 아니라서 정말 다행이네'라는 생각에 괜히 위로를 얻기도 하고, 못된 직장 상사를 보며 '우리 과장님, 부장님은 천사였네'라고 되뇌며, 평소 미웠던 사람들에게도 약간의 관용을 베풀게 되는 것이다.

장르가 로맨스라면 말할 것도 없다. 풋풋한 남녀 주인공의 연애를 보고 있자면, 남편과 처음 만났을 때의 그 풋풋함과 설렘이 느껴지기도 한다(물론 그때뿐이긴 하다. 여러분도 아시다시

피 현실은 꽤 냉혹하다, 하하).

드라마는 글씨 쓰는 게 직업인 나 같은 사람에게는 '쓰고 싶은 문장이 쏟아지는' 알라딘의 요술 램프 같은 존재다. 드라마가 방영되는 한 시간가량, 복잡미묘한 감정과 주옥같은 대사가 콸콸 쏟아져 나오기 때문이다. 드라마 작가들은 어쩜 그리 대사를 잘 만들어내는지, 어떤 드라마는 대본의 절반 정도를 미꽃체로 다 쓰고 싶은 욕망이 생기기도 한다. 삶에서 내가 이토록 몰두할 수 있는 일이 과연 몇 개나 되겠는가. 재미도 재미지만, 작업에 영감을 주고 다양한 소재를 제공해주는 드라마이기에 나는 이것에 '진심'이지 않을 수 없다.

돌이켜보면 당시의 부모님은 지금의 나보다 훨씬 어렸지만, 훨씬 어른이었다. 두 분께 위로까지는 아니어도 휴지 한 장 정도는 건네는 그런 딸이었다면 어땠을까 하는 늦은 후회를 해본다. 재미있는 드라마가 나오면 엄마에게 가장 먼저 추천하는 것도 어쩌면 그 시절의 '후회' 때문일지도 모른다. 드라마 고르는 기준이나 취향이 비슷한 모녀이다 보니, 통화하다가 갑자기 드라마 얘기로 빠지기 일쑤다. 가끔은 엄마가 좋아하는 드라마의 명대사를 미꽃체로 써서 선물하기도 하는데 그때마다 소녀처럼 웃는 엄마를 보면 나도 덩달아 소녀가 된 것

＊＊＊

같다. 글씨에는 그 순간을 영원히 기억할 수 있게 만들어주는 잠금장치가 있다. 내가 선물한 글씨 안에는 소녀인 엄마와 소녀인 내가 갇혀 있다.

촬영 전 감정 컨트롤을 하는 배우처럼, 나 역시 드라마 대사를 쓰기 전에는 마음을 다잡는다. 감정에 너무 복받쳐서도 안 되고, 그렇다고 너무 무미건조한 상태여도 안 된다. 적당한 긴장과 적당한 감정 이입이 흔들림 없는 최고의 글씨를 만들어낸다.

나는 배우고, 글씨는 내가 하는 연기일지도 모른다.

'쓰고 싶은 문장이 쏟아지는' 알라딘의 요술 램프
'쓰고 싶은 문장이 쏟아지는' 알라딘의 요술 램프
'쓰고 싶은 문장이 쏟아지는' 알라딘의 요술 램프

나는 배우고, 글씨는 내가 하는 연기일지도 모른다.
나는 배우고, 글씨는 내가 하는 연기일지도 모른다.
나는 배우고, 글씨는 내가 하는 연기일지도 모른다.

적당한 긴장과 적당한 감정 이입이

적당한 긴장과 적당한 감정 이입이

적당한 긴장과 적당한 감정 이입이

흔들림 없는 최고의 글씨를 만들어낸다.

흔들림 없는 최고의 글씨를 만들어낸다.

흔들림 없는 최고의 글씨를 만들어낸다

‘쓰고 싶은 문장이 쏟아지는’ 알라딘의 요술 램프
나는 배우고, 글씨는 내가 하는 연기일지도 모른다.
적당한 긴장과 적당한 감정 이입이
흔들림 없는 최고의 글씨를 만들어낸다.

‘쓰고 싶은 문장이 쏟아지는’ 알라딘의 요술 램프
나는 배우고, 글씨는 내가 하는 연기일지도 모른다.
적당한 긴장과 적당한 감정 이입이
흔들림 없는 최고의 글씨를 만들어낸다.

✱✱✱

'쓰고 싶은 문장이 쏟아지는' 알라딘의 요술 램프
나는 배우고, 글씨는 내가 하는 연기일지도 모른다
적당한 긴장과 적당한 감정 이입이
흔들림 없는 최고의 글씨를 만들어낸다

고민 많으시겠지만

어느 때처럼 이 평범한 하루도 끝나갑니다. 나중에 뒤돌아보면 잔잔한 물결이거나, 고요한 물음만 남아있겠지요. 아무런 대답도 필요치 않은 물음들이요. 이만큼 살아보니 모든 물음표에 답하지 않아도 됐음을 깨달았습니다. 무례하고 불친절했던 것엔 침묵으로 상대했어도 됐고요, 아무리 고민해도 답을 찾지 못한 것은 그대로 비워보도 됐음을요. 모든 걸 붙으려다 보니 이것저것 놓치고 했습니다. 가끔은 와르르 무너지기도 했고요. 오늘도 어느 때처럼 평범하게 고민 많으시겠지만, 하루를 이렇게도 좋습니다.

그렇게 하셔
아주 곽

생각과 글씨

사람이 항상 좋은 생각만 하고 살 수 없듯, 나 역시 부정적인 생각에 사로잡힐 때가 있다. 좋은 글귀를 쓰고 있으면 내 기분도 덩달아 좋아지고 우울한 글귀를 쓰고 있으면 구렁텅이에라도 빠진 것처럼 다운되는데, 그래서 우울할 때는 최대한 의미를 부여하지 않을 수 있는 글귀를 찾는다. 내게 있어 '그런 글귀'는 다름 아닌 '영어'다(뜻을 알고 쓰면 한글과 별반 다를 게 없겠지만 영어 포기자, 일명 '영포자'로서 아무런 의미를 부여하지 않고 따라 쓰는 데 영어 만한 게 없다).

또한 한글과 다르게 영어는 아주 단순한 패턴만 지키면 모양이 쉽게 나온다. '그림 그린다' 생각하고 따라 쓰다 보면 글의 의미보다는 모양에 더 집중할 수 있고, 불필요한 감정 이입이나 잡생각도 들지 않는다. 나처럼 영어와 별로 친하지 않은 사람이라면 복잡할 때 이 방법(?)을 유용하게 사용할 수 있을

것이다. 이처럼, 문장이 우리에게 주는 영향력은 상상을 초월한다. 글씨 쓸 때의 나의 감정과 마음을 읽는 이에 따라 다르게 해석할 수도 있는데, 그 때문에 SNS 등을 통해 공개하는 미꽃체는 가능한 한 감정이 절제된 것으로 고른다. 글씨 안에 깃든 나의 우울한 감정이 여러분의 마음을 감히 무겁게 만들어서는 안 되기 때문이다.

내 글씨가 사람들에게 위로가 되고,
내 글씨가 사람들에게 용기가 되고,
내 글씨가 사람들에게 웃음이 되고,
내 글씨가 사람들에게 사랑이 되었으면 좋겠다.

내가 어느 날 뜬금없이 영어 쓰는 영상을 올린다면 이렇게 생각해주길 바란다.

'아, 머릿속이 영 복잡한가 보네.'

* * *

그대가 지속하고

그대가 지속하고

그대가 지속하고

몰입하는 것들이

몰입하는 것들이

몰입하는 것들이

곧 그대가 됩니다.

곧 그대가 됩니다.

곧 그대가 됩니다.

빛나고 고운 것들만

빛나고 고운 것들만

빛나고 고운 것들만

담아 꾸준히 나아가는

담아 꾸준히 나아가는

담아 꾸준히 나아가는

우리 모두가 되기를

우리 모두가 되기를

우리 모두가 되기를

그대가 지속하고
몰입하는 것들이
곧 그대가 됩니다.

빛나고 고운 것들만
담아 꾸준히 나아가는
우리 모두가 되기를

-내성적인작가

그대가 지속하고
몰입하는 것들이
곧 그대가 됩니다.

빛나고 고운 것들만
담아 꾸준히 나아가는
우리 모두가 되기를

-내성적인작가

그대가 지속하고
몰입하는 것들이
곧 그대가 됩니다.

빛나고 고운 것들만
담아 꾸준히 나아가는
우리 모두가 되기를

-내성적인작가

그대가 지속하고
몰입하는 것들이
곧 그대가 됩니다.

빛나고 고운 것들만
담아 꾸준히 나아가는
우리 모두가 되기를

-내성적인작가

Chapter 4
미세먼지 나쁨

세 남자

결혼 전, 나에겐 참으로 스윗한 계획이 있었다.

'나는 결혼하면 집안의 꽃이 될 거야. 남편의 사랑을 양분 삼아 자라고, 아이들에게는 꽃보다 향기로운 엄마가 되어줄 거야. 가장 먼저 일어나서 예쁘게 단장하고 향긋한 샴푸 냄새를 풍기는 그런 엄마… 이를테면 남편과 아이들의 나긋한 목소리에 가만히 귀 기울이는 천사 같은 그런 엄마, 그런 아내, 그런 여자.'

그렇다. 어림 반 푼어치도 없는, 아무짝에도 쓸모없는, 그런 계획이었다. 11살 첫째 아들, 8살 둘째 아들, 그리고 44살 막내아들. 나는 어느새 그들에게 매우 위협적인 존재이자 절대 권력자, 거역할 수 없는 지배자, 집안을 다스리는 통치자가 되어 있었다. 집안의 '꽃'이 아니라 '짱'이 된 것이다.

둘째가 아들이라는 의사 선생님 말씀에, 나라 잃은 사람처럼 '내 인생에 장미꽃 같은 딸은 없나 봐'하며 한탄했던 적이 있다. 첫째 녀석이 곰살맞고 남자아이치곤 상냥한 편이었지만, 내가 은근히 딸을 기다렸었나 보다. 왜 그런 거 있지 않은가? 모든 엄마의 로망. 모녀가 옷도 맞춰 입고, 리본 같은 것도 달아주고, 머리도 빗겨주고, 목욕탕도 같이 가고… 훗날 딸과 친구처럼 지내는 그런 로망 말이다. 이 글을 쓰고 있는 지금도 딸에 대한 아쉬움은 여전하지만 그래도, 아이들은 참 예쁘고, 또 예쁘다.

그림을 잘 그리는 섬세하고 여린 첫째와 아빠를 쏙 빼닮아 어깨가 넓고 손발이 큰, 또래 친구들보다 머리 하나가 더 나온 듬직한 둘째. 비록 이 아이들의 머리에 왕 리본을 달아줄 순 없지만, 요즘은 커가는 아이들의 바짓가랑이를 붙잡고 '너무 빨리 크진 마, 아들'하며 속삭이는 날이 많아지고 있다. 남자애들치고 애정 표현도 잘하고 애교가 많아 더 그런 것 같다.

첫째는 어쩜 이럴까 싶을 만큼 나를 속 빼닮았다. 까슬한 성격과 소심함, 조금 과한 배려와 오지랖 부리는 모습까지…. 가끔은 거울 속 나를 보는 기분이다. 야단을 칠 때도 첫째는 왠지 신경이 많이 쓰인다. 여린 마음의 소유자라 이 꾸지람이

＊＊＊＊

상처가 되지 않을까 매 순간 고민하게 되는 것이다.

더구나 첫째는 유독 몸이 약하게 태어났다. 열성경련을 달고 지낸 아이 덕에 우리 부부는 허구한 날 구급차를 타야 했고, 나중에는 거의 반쯤 의사가 되어 아이가 경기를 일으키면 각자 맡은 역할을 침착하게 수행했다. 긴박했던 순간들도 몇 차례 있었는데, 그때를 생각하면 지금도 아찔하다.

둘째는 순하기로 유명했다. 유아기부터 너무 순해서 있는 둥 없는 둥 잘 먹고 잘 싸고 잘 웃고 잘 자고… 최고의 육아 시간을 보냈다. 물론! 이 순함은 '태어난 이후'의 일이다. 둘째는 뱃속에서 우리 부부에게 큰 한 방을 먹였다. 6개월쯤 되었을 때 자궁경부가 1.5cm가량 벌어졌다는 얘기를 병원에서 들었다. 처음에는 무슨 소린가 싶었는데, 조산의 우려가 있으니 당장 입원해 침대에서 꼼짝없이 남은 4개월을 버텨야 한다는 것이었다.

그렇게 한 달, 두 달… 몸과 마음이 지쳐 도저히 버틸 수 없는 지경까지 왔고, 담당 선생님께 사정사정해 절대 움직이지 않겠단 약속을 하고 집으로 와 장장 4개월의 강제 '눕방'을 이어갔다. 조산과 미숙아에 대한 자료도 많이 찾아보았는데, 둘

째는 40주를 꽉 채우고도 그다음 날 4kg 우량아로 태어났다. 조금 허무했고, 많이 감사했다.

이쯤 되면 우리 집 서열 꼴찌, 44살 막내아들 얘기를 안 할 수가 없다. 신랑과 나는 궁합도 안 본다는 4살 차이다. 지인 소개로 만난 신랑은 참 순박하고 순수한 사람이었다. 나를 만나기 전에 만났던 여자들이 모두 A형이었고, 결과적으로 그들에게 차인 아픈 기억 때문에 A형인 나와도 잘될 확률이 없을 거라 단정했다고 한다(그래서 오히려 첫 만남부터 부담감 내려놓고 편하게 대화할 수 있었다나).

용인 사는 나와 의정부 토박이 신랑. 꽤 장거리임에도 신랑은 언제나 나를 보러 와주었고, 내가 만났던 그 어떤 남자보다 여자를 모르는 센스없는 모습이 되려 나에겐 장점으로 다가왔다. 좋은 남자친구보단 좋은 아빠가 되어줄 수 있겠다는 확신이 들기까진 그리 오랜 시간이 걸리지 않았다. 누구보다 뜨겁게 사랑했고, 누구보다 빠르게 결혼에 골인했다. 10년이 넘도록 같이 살고 있지만 여전히 센스 없고, 여전히 여자를 모른다. 하지만 아내인 나의 마음은 세상 누구보다 잘 안다. 내 눈빛만 보고도 내 모든 기분과 상황을 완벽하게 분석해내는 인공지능 로봇이 바로 나의 남편이다.

＊＊＊＊

　내 떡진 머리를 보여줄 수 있는 유일한 사람이고, 속마음을
마음껏 표현해도 되는 사람. 때론 아빠 같고 때론 친구 같은
사람. 아이들의 아빠이자 내 평생의 동반자. 영원한 나의 깐
부. 쓰다 보니 눈물이 난다. 내가 그를 참 많이 사랑하고 있었
나 보다. 나도 남편에게 그런 존재이기를….

너를 얼마나 사랑하는지
말할 수 있는 단어도 없이

너를 얼마나 사랑하는지
말할 수 있는 단어도 없이

너를 얼마나 사랑하는지
말할 수 있는 단어도 없이

헤아릴 수 없고
채울 수 있는 만큼
나는 너를 사랑해서

헤아릴 수 없고
채울 수 있는 만큼
나는 너를 사랑해서

헤아릴 수 없고
채울 수 있는 만큼
나는 너를 사랑해서

✻✻✻✻

표현할 방법은 없지만
너에 대한 마음을 알리고 싶어서

표현할 방법은 없지만
너에 대한 마음을 알리고 싶어서

표현할 방법은 없지만
너에 대한 마음을 알리고 싶어서

사랑이라는 아주 작은 두 글자에
내 고백을 담아본다

사랑이라는 아주 작은 두 글자에
내 고백을 담아본다

사랑이라는 아주 작은 두 글자에
내 고백을 담아본다

고백하는 글

너를 얼마나 사랑하는지
말할 수 있는 단어도 없이

헤아릴 수 없고
채울 수 있는 만큼
나는 너를 사랑해서

표현할 방법은 없지만
너에 대한 마음을 알리고 싶어서

사랑이라는 아주 작은 두 글자에
내 고백을 담아본다

시집 시간의 언덕을 넘어 - 안소연

✱✱✱✱

고백하는 글

너를 얼마나 사랑하는지
말할 수 있는 단어도 없이

헤아릴 수 없고
채울 수 있는 만큼
나는 너를 사랑해서

표현할 방법은 없지만
너에 대한 마음을 알리고 싶어서

사랑이라는 아주 작은 두 글자에
내 고백을 담아본다

시집 시간의 언덕을 넘어 - 안소연

고백하는 글

너를 얼마나 사랑하는지
말할 수 있는 단어도 없이

헤아릴 수 없고
채울 수 있는 만큼
나는 너를 사랑해서

표현할 방법은 없지만
너에 대한 마음을 알리고 싶어서

사랑이라는 아주 작은 두 글자에
내 고백을 담아본다

시집 시간의 언덕을 넘어 - 안소연

**＊＊

고백하는 글

너를 얼마나 사랑하는지
말할 수 있는 단어도 없어

헤아릴 수 없고
채울 수 있는 만큼
나는 너를 사랑해서

표현할 방법은 없지만
너에 대한 마음을 알리고 싶어서

사랑이라는 아주 작은 두 글자에
내 고백을 담아본다

시집 시간의 언덕을 넘어 - 안소연

글태기

'어떤 일이나 상태에 시들해져서 생기는 게으름이나 싫증'
을 '권태', '부부가 결혼한 뒤 어느 정도 시간이 지나 권태를 느
끼는 시기'를 '권태기'라고 한다. 그렇다면, 글씨를 쓰는 우리에
게 찾아오는 권태는 뭐라고 부를까?

나는 이걸 '글태기'라 부르기로 했다.

실제로 미꽃체를 쓰고 있는 많은 분들이 이 '글태기' 때문
에 애를 먹는데, 글태기는 글씨를 오래, 잘 써왔던 사람뿐만
아니라 이제 막 글씨를 배우기 시작한 사람에게도 찾아온다.
우리는 냉정하고 치밀하게 이 녀석과의 두뇌 싸움을 시작해
야 한다. 이 싸움에서 승리할 수 있는 팁을 마구 담아볼 테니,
글씨를 쓰고 있는 분들과 글태기를 한 번이라도 겪어본 분들
은 모두 집중해주길 바란다.

나는 8년째 글씨를 쓰고 있다. 지난 8년이란 시간 동안 나에게 찾아왔던 글태기는 올 때마다 그 조금씩 몸집을 불렸다. 글태기 끝판왕이 찾아왔을 땐 1년 동안 한 줄도 쓰지 못했다. 말이 1년이지 정말 긴 시간이었다. 나는, 보기 좋게 '완패'했다.

그즈음 나는 사람들과의 관계에 회의를 느끼는 중이었고, 더 이상 발전하지 못할 것 같은 글씨에 완전히 질려버린 상태였다. 그러니 글태기의 존재가 더욱 거대하게 다가올 수밖에…. '더 이상 내 인생에 글씨는 없다'라는 심정으로 소중히 여기던 고가의 만년필들을 헐값에 팔기도 했다. 돌이켜보면 1년을 쉰 나보다 만년필을 팔아버린 내가 너무 미웠다. 만년필이 무슨 잘못이라고. 그전에는 내 나름의 성실함을 무기로 글태기와의 싸움에서 항상 이기곤 했는데, 삶의 여러 가지 문제들로 인해 힘겨운 가운데 몸집이 커진 글태기를 만나니 당해낼 재간이 없었던 모양이다.

그렇다고 글태기가 꼭 나쁜 것만은 아니다. 크고 작은 글태기를 벗어나면 우리에겐 그만큼의 선물이 주어진다. 그 선물의 이름은 다름 아닌 '성장'이다. '글태기'라는 두꺼운 껍데기를 깨고 나와야 비로소 더 큰 세상와 만날 수 있는 것이다. 승리했다는 성취감과 행복감은 덤이다. 글태기를 잘만 활용하

면, 내 글씨의 2막을 열 수도 있다.

여기서 또 한 가지 짚고 넘어가야 할 중요한 사실 하나. 글태기는 아무에게나 찾아오지 않는다. 선택받은 자들에게만 글태기와 싸울 수 있는 자격이 부여되고, 그 전쟁에서 승리한 자들만이 소위 '어나더 레벨'이 되는 영광을 누리게 되는 것이다.

자, 이게 무슨 말이냐고? 부부로 예를 들어보자. 권태기는 뜨겁고 절절하게 사랑하는 부부일수록 더 쉽게 찾아온다. 온 마음과 사랑을 남김없이 다 쏟아부은 탓에 애정이 바닥나버려, 점차 시큰둥해지고 소원해지는 것이다. 글씨라고 다를까? 미꽃체를 처음 배울 때의 설렘과 준비물을 기다리던 초조함. '피그마 마이크론'을 손에 쥐고 모눈종이 위를 아슬아슬하게 걸었던 순간순간들. 숨을 고르며 온 마음과 정신을 집중하던 그 모든 순간이, 미꽃체와의 교감이자 사랑이었다. 그렇게 열심히 사랑했다면 감정은 빠르게 고갈될 수밖에 없다. 지칠 수밖에 없다.

글씨 쓰기가 어느 정도 수준에 이르면 정체되어 있다는 생각이 들기 시작하는데, 그때가 글태기의 시작이라고 보면 된

다. 그렇게, 흔들리지 않을 것 같던 미꽃체와의 사랑에도 금이 가기 시작하는데….

'다른 사람 미꽃체는 예쁘던데. 왜 나는 이 정도밖에 안 될까?'
'누구보다 열심히 연습했는데 나는 재능이 없는 걸까?'

유독 내 글씨만 못나 보이고 다른 미꽃체와 비교하며 단점만 찾게 되는 상황에 놓인다. 결국 글태기는 어떻게 생각하느냐에 따라 천사가 되기도, 악마가 되기도 하는 것이다. 글씨 쓰는 모든 사람이 꼭 한 번쯤 글태기를 겪었으면 좋겠다. 글태기를 수도 없이 경험하며 얻은 결론은 이 글태기란 것이 결국 나에게 좋은 기회를 주었고 글씨를 놀랍도록 발전시켜주었기 때문이다.

글태기가 여러분을 찾아오면 이렇게 생각하자.

'드디어 내게도 글태기가 왔나 봐!'

만일 내게 나무를 베기 위해 한 시간만 주어진다면,

만일 내게 나무를 베기 위해 한 시간만 주어진다면,

만일 내게 나무를 베기 위해 한 시간만 주어진다면,

우선 나는 도끼를 가는데 45분을 쓸 것이다.

우선 나는 도끼를 가는데 45분을 쓸 것이다.

우선 나는 도끼를 가는데 45분을 쓸 것이다.

✳✳✳✳

If I only had an hour to chop down a tree,

If I only had an hour to chop down a tree,

If I only had an hour to chop down a tree,

I would spend the first 45 minutes

I would spend the first 45 minutes

I would spend the first 45 minutes

sharpening my axe.

sharpening my axe.

sharpening my axe.

만일 내게 나무를 베기 위해 한 시간만 주어진다면,
우선 나는 도끼를 가는데 45분을 쓸 것이다.

에이브러햄 링컨

If I only had an hour to chop down a tree,
I would spend the first 45 minutes
sharpening my axe.

Abraham Lincoln

✳✳✳✳

만일 내게 나무를 베기 위해 한 시간만 주어진다면,
우선 나는 도끼를 가는데 45분을 쓸 것이다.

에이브러햄 링컨

If I only had an hour to chop down a tree,
I would spend the first 45 minutes
sharpening my axe.

Abraham Lincoln

만일 내게 나무를 베기 위해 한 시간만 주어진다면,
우선 나는 도끼를 가는데 45분을 쓸 것이다.

에이브러햄 링컨

If I only had an hour to chop down a tree,
I would spend the first 45 minutes
sharpening my axe.

Abraham Lincoln

✳✳✳✳

만일 내게 나무를 베기 위해 한 시간만 주어진다면,
우선 나는 도끼를 가는데 45분을 쓸 것이다

에이브러험 링컨

If I only had an hour to chop down a tree,
I would spend the first 45 minutes
sharpening my axe

Abraham Lincoln

Chapter 5

흐리다 차차 갬

내가 가르치는 사람들

사실 나는 누군가를 가르칠 수 있는 깜냥이 안 되는 사람이다. 글씨 예쁘게 쓰는 것 말곤 딱히 뭐 하나 내세울 것도 없다. 겸손이 아니라 팩트다. 말하면서도 조금 씁쓸하지만 나는 내 주제를 매우 잘 아는 사람이라, 스스로 이 부분을 장점이라 치켜세우며 지낸다.

그런 내가 감히 정말 많은 이들에게 손글씨 잘 쓰는 방법을 가르치고 있다. 음, 어쩌면 '도와드리고 있다'라는 표현이 더 정확할지도 모르겠다. 나는 그들에게 별거 아닌 팁을 공유해드리고 그들은 너무나 지혜롭게 그 팁을 이용해 자신의 글씨를 근사한 미꽃체로 완성해낸다. 이 페이지는 그들의 이야기로 채워보려 한다. 누구보다 특별하게 자신만의 미꽃체를 완성해가고 있는 '그들'의 이야기 말이다.

현재 온라인 강의 플랫폼 〈클래스유〉의 미꽃체 클래스는 누적 수강생이 2만 명을 훌쩍 넘었다. 많은 이들의 참여와 관심, 사랑이 없었다면 미술 분야 대표 강좌로 자리잡지 못했을 것이다. 물론 강의를 이렇게 키우기 위해 끊임없이 노력해왔고, 그러는 가운데 '전체 강좌 리뉴얼'이라는 위험부담이 큰 변화를 선보이기도 했다.

2022년 5월 자로 전면 교체된 강의와 사뭇 달라진 글씨체로 인해 많은 이들이 혼란스러워했지만, 감사하게도 그들은 너무 멋지게 잘 따라와 주었다. 나와, 내 열정을 믿고 따라와 준 그들의 신뢰가 만난 결과물은 예상보다 훨씬 값지고 아름다웠던 것이다!

사실, 온라인 영상을 통해 따라 쓰는 게 쉬운 일은 아니다. 하고자 하는 열정이 없다면 온라인 강의에서 큰 효과를 기대하기란 매우 어렵다. 그러한 우려에도, 지금까지 만난 수강생들의 글씨체 변화는 '노력은 배신하지 않는다'라는 말을 새삼 실감케 했다. 나는 그들의 마음과 열정에 어떻게든 보답하고 싶어 따라 쓰기 체본을 만들고 상용한글 2,360자도 정성껏 써서 올려두었다.

＊＊＊＊＊

보통은 하루 두 번 소통하며 피드백을 드린다. 여기서 말하는 '피드백'은 영상을 보고 따라 쓴 수강생들의 글씨를 강사가 댓글로 '평가'하는 것을 말한다. 문제점이나 개선 사항 등을 주로 나누는데, 그렇다고 처음부터 끝까지 딱딱한 얘기만 할 수는 없지 않은가? 피드백의 가장 큰 매력 가운데 하나는 아무래도 수강생과의 1:1 소통이고, 그렇게 일상을 나누고 공유하다 보면 삶의 희로애락 앞에서 묘한 연대감을 느끼기도 하는 것이다.

오프라인처럼 잘못된 부분을 실시간으로 수정해줄 순 없지만, 내가 쓴 글씨의 어떤 부분이 잘못되었는지, 어떤 부분이 예쁜지를 정확히 파악할 수 있기에 온라인 강의에서 이 '피드백'은 빼놓을 수 없는 요소다. 수강생들이 하루에 올리는 작품의 양이 어림잡아도 200개가 넘으니, 나는 매일 200개 이상의 피드백을 남긴다. 힘들 때도 분명 있다. 그래도 얻는 게 훨씬 많은 작업이라 '눈 뜨면 피드백'이 내 루틴이 된 지 오래다.

언젠가 '짜장이'라는 닉네임으로 두 달 정도 열심히 미션을 인증하던 수강생이 있었다. 피드백대로 열심히 잘 따라와 주었고, 짧은 기간에 글씨 또한 눈에 띄게 예뻐졌다. 그러던 어느 날, 자신을 '짜장이'의 엄마라고 소개한 DM을 받게 되었

고 나는 온몸에 소름이 돋고야 말았다. 착한 수강생 '짜장이'는 성인이 아니라… 초등학교 2학년, 왼손잡이 여학생이었던 것이다! 당시 우리 첫째 아들도 초등학교 2학년이었는데 같은 또래가 맞나 싶을 정도로 야무지고 똑똑했다. (아들, 미안)

반듯하지 않은 글씨 때문에 아이가 평소 스트레스를 많이 받았고, 그래서 어머니께서 직접 미꽃체 클래스를 신청, 아이와 함께 글씨 연습을 했다고 말했다. 나중에 '짜장이'는 내게 직접 쓴 편지를 보내주었고 그날, 나의 일이 누군가에게 희망과 기쁨을 줄 수 있겠다는 확신이 생겼다. 편지 속 '짜장이'의 글씨는 참 반듯했고, 기특했고, 또 사랑스러웠다. 이 글을 읽을지는 모르겠지만 고맙다는 말을 꼭, 전하고 싶다.

"짜장아, 고마워!"

글씨는 연습하면 누구나 예쁘게 쓸 수 있다. 살면서 더 큰 어려움도 헤쳐 나가는 우리인데, 고작 글씨체 하나 바꾸는 게 뭐 그리 대단한 일이라고… 나는, 그저 수강생들에게 작은 행복을 선물하고 싶다. 내가 글씨를 통해 우울증에서 벗어난 거처럼, 내가 글씨를 통해 '엄마'에서 '최현미'로 잠시나마 돌아갈 수 있는 것처럼.

＊＊＊＊＊

새로 깎은 연필은 언제 봐도 마음이 설렌다.

처음에는 우연으로 시작해서

처음에는 우연으로 시작해서

처음에는 우연으로 시작해서

나중에는 필연이 되고

나중에는 필연이 되고

나중에는 필연이 되고

그렇게 인연이 된다.

그렇게 인연이 된다.

그렇게 인연이 된다.

＊＊＊＊＊

나의 인연은 내가 기억하는 이들이 아니라

나의 인연은 내가 기억하는 이들이 아니라

나의 인연은 내가 기억하는 이들이 아니라

나를 기억해주는 이들임을 잊지 말아야 한다.

나를 기억해주는 이들임을 잊지 말아야 한다.

나를 기억해주는 이들임을 잊지 말아야 한다.

처음에는 우연으로 시작해서
나중에는 필연이 되고
그렇게 인연이 된다.

나의 인연은 내가 기억하는 이들이 아니라
나를 기억해주는 이들임을 잊지 말아야 한다.

처음에는 우연으로 시작해서
나중에는 필연이 되고
그렇게 인연이 된다.

나의 인연은 내가 기억하는 이들이 아니라
나를 기억해주는 이들임을 잊지 말아야 한다.

✱ ✱ ✱ ✱ ✱

처음에는 우연으로 시작해서
나중에는 필연이 되고
그렇게 인연이 된다.

나의 인연은 내가 기억하는 이들이 아니라
나를 기억해주는 이들임을 잊지 말아야 한다.

처음에는 우연으로 시작해서
나중에는 필연이 되고
그렇게 인연이 된다

나의 인연은 내가 기억하는 이들이 아니라
나를 기억해주는 이들임을 잊지 말아야 한다

그럼에도 마음이라는 건 각자의 꽃과 같아서 어떻게든 향이 번져온다. 근사한 외모에 눈이 먼저 매료됐지만 알아갈수록 향이 나는 꽃이 있고, 외모는 딱히 눈곱아 줄 만큼은 아니지만 마음이 녹기 시작하고 따뜻한 향이 번져와 마음이 먼저 녹기도 하니까 말이다. 마음이 녹기 시작하면 이제 관찮을 수 없다. 아무도 바라보지 않는 꽃이라도 나에게 만큼은 조금씩 귀여워 보이기 시작하더니 끝내는 혼자 바라보기도 아까울 정도로 아름다운 꽃으로 변하니까 말이다. 내 삶과는 전혀 연관도 없던 꽃이 있는데 이젠 내가 아닌 다른 사람이 꺾어갈까 불안하기도 하고, 시들기라도 할까봐 연신 안부를 물으며 보살피게 되는 것이다.

미꽃과 미꽃팸

이 페이지에서는 특히 우리 미꽃팸 분들이 오래 멈춰 있을 거란 생각이 든다. 두근거리기도 할 것이고, '미꽃쌤이 무슨 말을 남겼을까?' 궁금하기도 할 테니 말이다.

맞다. 나 역시 원고를 쓰면서 입가에 번지는 미소를 어쩌지 못하고 있다. 분명한 건 이건 오직 나와 여러분, 그러니까 '우리들의' 이야기다. 딱딱한 말투 대신 내가 미꽃팸과 소통하는 방식으로 자연스럽게 시작하고, 자연스럽게 끝내고자 한다. 문장력이 좋지 않지만, 내 마음을 온전히 전달하는 데엔 편지 글 만한 게 없을 것 같다. (수줍)

"안녕하세요. 미꽃입니다. 먼저, 그 크기를 가늠할 수 없을 정도의 응원과 격려, 위로, 그리고 사랑에 감사드려요. 여러분의 존재가 또한 나를 존재케 해요.

혼자 걷는 길이라 생각했던 적이 있어요. 잘 아실 테지만 우리가 쓰는 손글씨는 캘리그라피처럼 시장 규모가 크지 않잖아요. 그 때문에 매일 자전거를 타고 비포장도로를 달리는 느낌이었고, 돌부리에 걸려 넘어지기라도 하면 상처투성이가 되어 혼자 끙끙 앓곤 했죠. 끝이 보이지도 않는 오르막길 앞에서는 그냥 다 내려놓고 쉬고 싶다는 생각도 했어요. 왜 아니겠어요. 내게도 '처음'이라는 게 있었고, 막연한 '시작'이라는 게 있었으니까요.

그런데 말이죠. 오르막길을 힘들게 오르고 있던 그때, 내 뒤로 누군가 보이기 시작했어요. 땀에 흠뻑 젖어있어서 눈을 크게 뜨기도 어려웠는데, 희끄무레한 실루엣은 얼핏 보기에도 한두 사람이 아니었어요. 그들은 따뜻한 눈빛으로 조용히 내 자전거를 밀어주었고 평지에 도달했을 때, 비로소 나를 밀어주던 사람들의 모습을 볼 수 있었답니다. 게다가 그들은, 다시 내려올 나를 위해 위험한 돌부리를 치워주기까지 했어요. 그 귀한 두 손으로 말이죠. 뒤늦게나마 깨달았어요.

'아, 나는 혼자가 아니었구나. 앞만 보고 페달을 밟다 보니, 나를 따라오시던 저분들을 미처 보지 못했었구나. 내가 보지 못한 그분들 한 사람 한 사람이 나를… 힘껏 밀어주었던 거구나.'

* * * * *

타던 자전거를 갓길에 세우고 그분들과 함께 걸어가기로 마음을 먹었습니다. 그리고 이제는 내가 손을 내밀고 있습니다. 이 손 잡고 올라오시라고⋯ 우리, 돌부리를 치우며 함께 걷자고⋯ 우리가 치운 돌길이 평평해지고, 꽃과 나비가 가득한 산책로가 되면 앞으로 걸어올 분들이 힘을 얻을 수 있을 거라고⋯ 더 많은 이들이 손글씨를 사랑할 수 있도록, 쉽게 걸어올 수 있도록, 힘을 모아 이 길을 다듬어가자고⋯. (다시 한번 수줍)

미꽃체 클래스가 개강함과 동시에 수강생으로 내 곁에 와주신 여러분들은 이제 햇수로 3년 차가 되었네요. 나와 함께, 한결같이 미꽃체를 쓰고 있는 나의 오랜 글벗들. 힘들다고 찡찡거릴 때마다 잘하고 있다고 격려해주고, 별거 아닌 소식에도 마치 대단한 사람이라도 되는 것처럼 축하해주고, 나를 치켜세워주기 바빴던 겸손하고 따뜻한 내 사람들.

여러분보다 조금 더 먼저 미꽃체를 쓰기 시작했다는 사실 하나만으로 모든 영광을 내가 누리는 것 같아 죄송하기도 하고, 더 빨리 성공해서 지금보다 훨씬 자랑스러운 미꽃이 되는 게 여러분의 마음에 대한 보답인 것 같기도 하고⋯ 이래저래 내가 뭘 해드려야 이 감사함을 조금이라도 표현할 수 있을지

내가 네게 늘 예쁜 말을 하는 건, 너를 유혹하려는 의도로 듣기 좋은 말을 하는 것도 아니고 내 진심을 숨기고
가식적인 모습을 보이려는 것도 아니야 네게 잘 보이고 싶은 마음이야 당연하게 이 세상 대부분의 사람은
사랑하는 사람 앞에서 가장 조심스러운 행동을 보일 거야 그런데 너를 보고 있으면 그냥 나도 모르게 입
에서 예쁜 말이 나온다 이렇게 소중한 널 앞에 두고 어떤 말로 너를 다 표현할 수 있겠냐만은 더 예쁜 단어
들로, 더 빛나는 문장들로 내 마음을 담고 싶은 것은 내가 널 만나 이후 매일 소망하는 나의 욕심이야 내가
숨 쉬고 있는 한 순간 한 순간을 다 소중하게, 나를 더욱 좋은 사람이 되고 싶게 만드는 너에게, 나날이 행복한
사람이 되겠다고, 그렇게 행복한 너의 세상이, 너의 사람이 되겠다고 약속할게 사랑해

매 순간 고민하고 또 고민한답니다.

내게 '미꽃팸'은 사랑하는 언니고, 오빠고, 친구고, 여동생이고, 남동생이에요. 그렇게 내게 '가족'이라는 거예요.

'온라인으로 만나 몇 년 알고 지낸 걸 가지고 뭐 그리 유난인지…'

남들은 이렇게 생각할 수도 있을 겁니다. 하지만 우린 알고 있어요. 그 3년이란 시간 동안 우리에게 무슨 일들이 있었고 어떤 감정과 생각, 마음들을 나누었는지 말이에요. '미꽃체'를 차치하더라도, 서로에게 오랜 글벗이 되어 삶을 여행하고 있다는 걸 우린 너무나도 잘 알고 있지요.

부끄럽지만, 미꽃체를 사랑하시는 분들이 내 모습을 보고 실망할까 봐 만남을 두려워했던 적도 있어요. '그들이 상상하던 모습이 아닌 다른 모습을 보게 된다면 날 떠나진 않을까?' 하는 막연한 두려움 때문이었죠. 그래서 늘 염려했고, 늘 조심스러웠어요.

하지만 시간이 지나면서 알게 되었죠. 여러분들이 사랑해

주는 모습은 나의 '완벽한 모습'이 아니라는 사실을 말이에
요. '강사'와 '수강생'이 우리의 시작이었을지 몰라도 그 끝은
모두 똑같은 '글벗'으로 남기로 해요. 그게 나의 소망이자 바
람이에요.

　욕심이라면, 우리가 자유롭게 미꽃체를 쓰며 소통할 수 있
는 공간을 만들고 싶어요. 시간은 좀 걸리겠지만, 작은 건물이
라도 좋으니 언제든 들러 커피도 마시고 미꽃체도 쓰고 편히
쉬다 갈 수 있는 그런 공간 말이죠. 물론 작은 공방이야 지금
도 만들 수 있지만, 그건 성에 차지 않을 듯해서요. 그 목표를
이루기 위해 오늘도 부단히 읽고, 쓰고, 소통합니다. 마음 같
아서는 수천 명의 미꽃팸 닉네임을 모두 적고 싶지만, 이 정도
로도 내 마음이 어느 정도는 전달될 거라 감히 생각해봅니다.

　특별히 미꽃팸 1기와 2기 사람들에게 한 번 더 감사의 말
씀을 전하고 싶어요. 여러분들의 존재 자체가 내게 얼마나 큰
힘이 되고 있는지 몰라요. 아쉽게 이별한 분들도 있지만 그들
의 마음 한구석엔 분명 미꽃체와 미꽃팸, 그리고 미꽃체 연구
소가 자리 잡고 있을 거예요. 그만큼, 찬란했던 우리의 순간
순간이 변하지 않길 바라는 마음이 커요.

＊＊＊＊＊

끝으로 나의 진심이 여러분 모두에게 고스란히 전해지길 기도하고, 앞으로도 여러분들의 재롱둥이이자 산타, 흑곰, 멋쟁이 현미, 울보, 여신, 영원한 글벗 '미꽃'으로 남겠습니다. 내가 많이 존경하고, 사랑해요!

사랑스러운 나의 그대를 위해서
내가 무슨 일이라도 할 것을 알고 있나요
아무 말도 없을 때 더 많은 말을
나눌 수도 있음을 알게 하였소
꾸민 데 없이 말간 그대의 얼굴에
문득 옅게 피어오르는 미소가 있소
그 순간을 지키기 위해서라면
난 뭐든지 무엇이든
그 무슨 일이라도 다 하겠소

심규선 - 석양산책

✱✱✱✱✱

사랑스러운 나의 그대를 위해서
내가 무슨 일이라도 할 것을 알고 있나요
아무 말도 없을 때 더 많은 말을
나눌 수도 있음을 알게 하였소
꾸민 데 없이 말간 그대의 얼굴에
문득 옅게 피어오르는 미소가 있소
그 순간을 지키기 위해서라면
난 뭐든지 무엇이든
그 무슨 일이라도 다 하겠소

심규선 - 석양산책

사랑스러운 나의 그대를 위해서
내가 무슨 일이라도 할 것을 알고 있나요
아무 말도 없을 때 더 많은 말을
나눌 수도 있음을 알게 하였소
꾸민 데 없이 말간 그대의 얼굴에
문득 옅게 피어오르는 미소가 있소
그 순간을 지키기 위해서라면
난 뭐든지 무엇이든
그 무슨 일이라도 다 하겠소

심규선 - 석양산책

사랑스러운 나의 그대를 위해서
내가 무슨 일이라도 할 것을 알고 있나요
아무 말도 없을 때 더 많은 말을
나눌 수도 있음을 알게 하겠소
꾸민 더 없이 말간 그대의 얼굴에
문득 옅게 피어오르는 미소가 있소
그 순간을 지키기 위해서라면
난 뭐든지 무엇이든
그 무슨 일이라도 다 하겠소

심규선 - 석양산책

전시회

정말 특별한 존재로 내 곁을 지켜주는 사람들이 있다. 여기서 또 등장하지 않을 수 없는 미꽃팸…. 전시회 이야기는 「미꽃과 미꽃팸」 'Part 2' 정도로 이해하면 될 것 같다. 이 사람들로 말할 것 같으면 바야흐로 2021년 1월 29일, 온라인 강의 플랫폼 '클래스유'에 미꽃체 클래스가 처음으로 론칭되었을 때부터 지금까지 나와 함께 미꽃체를 써 나가고 있는 나의 오랜 동반자이자 내 모든 힘의 원천!

때론 가족보다 더 깊은 교감을 나누는, 아무튼 되게 되게 소중한 존재들인데 나는 그들에게 뭔가를 딱히 해드린 기억이 없다. 무엇을 바라지 않는 사람들이란 걸 너무 잘 알기에 보답하고 싶은 마음이 더욱 커졌고, 지금 내 위치에서 그들에게 '공평하게' 드릴 수 있는 선물이 무엇일까 고민하다 떠오른 아이디어가 바로 '온라인 전시회'였다.

비교적 팔로워 수가 많은 내 SNS 계정에 미꽃팸의 귀한 미꽃체를 선보이면 더 많은 사람들에게 미꽃체가 노출될 테고, 그들의 성장에도 작게나마 도움이 될 거란 생각에서 시작된 온라인 전시회….

미꽃팸 1기 사람들에게 온라인 전시를 예고했을 때, 아이처럼 좋아하고 긴장하던 모습이 아직 눈에 선하다. 전시회는, 이를테면 매달 주제를 선정해 그 주제에 맞는 글귀를 본인만의 미꽃체로 선보이는 자리인데, 더 많은 사람들에게 자신의 미꽃체를 자랑하고 평가받을 수 있는 기회이기도 하다.

미꽃팸 1기의 첫 온라인 전시는 흥분과 설렘, 두려움이 적절하게 뒤섞인 잔치였고, 전시회를 성공적으로 마치고 기뻐하던 그 모습은 두고두고 잊을 수 없을 것 같다. 소중한 분들에게 작게나마 내 마음을 표현할 수 있어서 나 역시 마음이 벅차오르고 행복했는데, 무엇보다 이러한 기쁨과 희열을 함께 나눌 수 있는 누군가가 있다는 사실이 가장 큰 기쁨으로 다가왔다.

제1회 온라인 전시를 시작으로 우리는 꾸준히 성장하며 작품을 준비해 나갔고, 그 사이 미꽃팸 2기도 합류해 더욱 풍성

＊＊＊＊＊

한 전시회를 만들어갈 수 있었다.

미꽃팸 2기 역시 1기 선배들의 전시회를 참고하며, 열과 성을 다해 그들의 첫 온라인 전시회를 준비했다. 다채로운 그들의 작품을 편집하면서 나 역시 매 순간 배우고 자극받고 있으니, 우리 모두에게 온라인 전시회는 매우 큰 동력이자 즐거움임이 틀림없다. 처음엔 그저 작은 선물이 되길 바라는 마음에 기획한 전시회였지만 2년이 지난 지금, 미꽃체 연구소의 든든한 버팀목이 되고 있으니 귀하게 여기지 않을 수 없다. 기수가 점점 올라가고, 그렇게 온라인 전시회가 더욱 풍요로워지고, 다양한 미꽃체 작품을 보며 글씨의 아름다움을 느끼는 사람들이 많아졌으면 좋겠다.

미꽃팸 1기가 돌멩이 가득한 비포장도로를 평탄하게 만들어주었고, 미꽃팸 2기가 주변에 꽃과 나무를 심어주셨으니, 다음 기수는 선배들이 만들어놓은 꽃길을 걷기만 하면 된다. 나 역시 최선을 다해 길을 다듬고 꽃과 나무를 심으며 함께 걸어가야지.

우리 앞에 펼쳐질 아름다운 삶의 풍경을 위해!

넌 할 수 있어
난 널 믿어
사랑해
고마워

삶을 기록하는 박물관

정말 특별한 존재로 내 곁을 지켜주는 사람들
그 사람들을 만난
그 순간을 영원으로 만들 수 있도록

Chapter 6

구름 조금

Ever a surprise
언제나 다가오는 놀라움
Ever just as sure As the sun will rise
하면서 언제나 태양이 떠오르는 것처럼 확실한 사랑
the same oh And ever a surprise yeah
같은 느낌 언제나 다가오는 놀라움
as before And ever just as sure As the sun will rise
처럼 여전하면서 언제나 태양이 떠오르는 것처럼 확실한 사랑
Tale as old as time a-a-ay Tune as old as song oh
시간 속에 흘러온 아주 오래된 이야기 노래 속에 녹아온 선물같은 사랑
Bitter-sweet and strange Finding you can change
쓰면서도 달콤하고 신비로운 사랑 그대가 변할 수 있음을 발견할 수 있고
Tale as old as time True as it can be
시간 속에 흘러온 아주 오래된 이야기 더할 수 없을만큼 진실한 이야기
Barely even friends Then somebody bends Unexpectedly
친구라 할 수도 없던 그들 사이에 누군가 돌연히 마음을 풀었죠

옛날과 지금

누군가에겐 의미 없는 행위가 될 수도 있는 글씨 쓰기. 또 누군가에겐 평생 없어선 안 될 글씨 쓰기. 나는 이제 후자에 속한 사람이다.

옛날에는 무미건조하게 지나쳤던 무수히 많은 글과 글씨들… 관심이 없었으니 당연할 수 있겠지만, 수년째 글씨를 쓰며 좋은 글귀를 찾는 게 습관이 되어버린 지금. 모르고 지나쳤던 과거의 모든 글과 글씨가 아쉽기만 하다.

언젠가 이런 일이 있었다. 신호대기 중 무심코 옆을 봤는데, 어느 건물에 대형 현수막이 걸려있었고 거기엔 "꽃이 진다고 그대를 잊은 적 없다"라는 글귀가 인쇄되어 있었다. 글씨를 쓰지 않았다면 그냥 넘어갔을 문장이었지만 글씨를 막 쓰기 시작했던 나에게 그 짧은 한 줄은 많은 감정과 영감을 떠올리

게 했고, 다급히 검색해보니 정호승 시인의 유명한 시구라는 걸 알게 되었다.

'세상에 이렇게 아름다운 문장이 있을 수 있는 걸까?'

이 아름답고 서정적인 글귀를 미꽃체로 쓰고 싶단 생각에 가벼운 현기증이 일었다. 그리고 그날, 집에 오자마자 내가 가장 좋아하는 잉크를 담은 만년필로 천천히 그 글귀를 써 내려갔다. 미꽃체로 완성된 글귀를 보고 있자니 부자가 된 것만 같았는데 이 감정은 뭐랄까, 경험해보지 않은 사람은 결코 알 수 없는 오묘함 그 자체였다.

'별거 아닌, 그냥 지나칠 수 있는 짧은 한 줄이 사람의 마음을 이토록 뜨겁게 만질 수도 있구나.'

옛날의 나였다면 거들떠보지도 않았을 것들이, 지금은 하나라도 더 눈에 담고 싶은 보물이 된 것이다(그렇다고 평소 내 모습이 우아하거나 지적이거나 격조가 있는 건 아니다). 나는 아직도 내가 읽고 싶은 글만 찾아 읽고, 내가 쓰고 싶은 글귀만 찾아 쓴다. 창작이라기보다는 단순히 글귀를 찾아 베끼는 정도라 여기면 될 것이다.

＊＊＊＊＊＊

그러나 이처럼 단순하고, 쉽고, 멋진 작업이 또 있을까? 스스로 행복해지는 방법을 너무나 잘 알게 되었으니 든든한 조력자를 만난 기분마저 든다. 좋은 글귀를 읽는다는 차원에서 벗어나 직접 그 글귀를 쓰고, 또 평생 간직함으로써 작가의 사상과 감정을 공유하게 된 것이다. 옛날엔 느낄 수 없었던 아주 '근사한' 감정을 말이다.

드라마나 영화를 볼 때도, 음악을 들을 때도, 누군가와 대화를 나눌 때도, 순간순간 튀어나오는 근사한 문장을 기를 쓰고 찾아내 결국은 미꽃체로 완성하고야 만다.

세상에서 가장 행복한 문장수집가가 되어 세상에서 가장 아름다운 미꽃체로 기록하는 삶. 이 삶 속에서 영원히 몸부림치고 싶다.

세상에서 가장 행복한 문장수집가

세상에서 가장 행복한 문장수집가

세상에서 가장 행복한 문장수집가

세상에서 가장 아름다운 미꽃체로 기록하는 삶.

세상에서 가장 아름다운 미꽃체로 기록하는 삶.

세상에서 가장 아름다운 미꽃체로 기록하는 삶.

✻✻✻✻✻✻

이 삶 속에서 영원히 몸부림치고 싶다.

이 삶 속에서 영원히 몸부림치고 싶다.

이 삶 속에서 영원히 몸부림치고 싶다.

세상에서 가장 행복한 문장수집가
세상에서 가장 아름다운 미꽃체로 기록하는 삶.
이 삶 속에서 영원히 몸부림치고 싶다.

세상에서 가장 행복한 문장수집가
세상에서 가장 아름다운 미꽃체로 기록하는 삶.
이 삶 속에서 영원히 몸부림치고 싶다.

✱✱✱✱✱✱

세상에서 가장 행복한 문장수집가
세상에서 가장 아름다운 미꽃체로 기록하는 삶.
이 삶 속에서 영원히 몸부림치고 싶다.

세상에서 가장 행복한 문장수집가
세상에서 가장 아름다운 미꽃체로 기록하는 삶.
이 삶 속에서 영원히 몸부림치고 싶다.

하늘 건넜을 뿐인데 돌아보니 바다가 되어있었다.

우리는 그렇게 멀려오게 되어있었다.

안부 전화

"이 사람이 진짜 언니야?!"

오래 알고 지내던 동생에게 전화가 걸려 왔다. 20년 지기, 친동생 같은 아이인데 미꽃체를 쓰면서 바쁘다는 핑계로 연락을 통 못 하다가 정말 오랜만에 연락이 닿았다.

"웅! 네가 본 영상 속 글씨, 언니 글씨 맞아."

아무래도 나의 근사한 미꽃체를 보며 감탄을 금치 못하고 저리 놀란 거겠지, 생각하며 영상 속 주인공이 나라고 말하면서도 왜인지 부끄럽고 또 뿌듯하고 참 묘한 감정이 들었는데, 이 녀석은 글씨보다 영상 속 살찐 내 모습에 더 충격을 받은 듯 보였다.

"아니… 그러니까, 이 글씨는 언니가 쓴 건데, 이 사람이 언니라고?!"

마지막으로 본 게 벌써 거의 3년 전이니 놀랄 만도 하다. 그때는 지금보다 30kg이나 덜 나가던 '날씬한 언니'였으니 말이다. 동생 기억 속에 나는 여전히 날씬하고 도도한 언니일 텐데, 3년 만에 웬 흑곰 한 마리가 '짠'하고 나타났으니, 그 충격이 어느 정도였을지는 각자 알아서 생각하시라….

왜인지, 위로가 필요해 보였다(나 말고 동생). 나는 세상 호탕하게 껄껄 웃으며 여전히 믿을 수 없다는 듯 벙쪄 있는 동생을 위로하고 달래주었다.

"진정해! 살이 많이 찌면 누구나 저렇게 될 수 있어! 일단 진정해 동생아!"

달래면서도 위로를 받아야 할 사람이 바뀐 게 아닐까 잠시 생각해봤지만, 충격에 휩싸여있는 동생이 우선이었기에 나는 침착하게 그동안의 이야기를 풀어나갔다. 그렇게 3시간을 넘게 통화하면서, 나는 동생에게 참 많은 이야기를 들려주었다. 글씨를 쓰게 된 계기인 우울증부터 미꽃체로 인해 달라진 내

＊＊＊＊＊＊

삶과 가족들의 소식, 외로움이 많았던 나에게 또 하나의 가족이 되어준 미꽃팸 이야기까지….

주야장천 미꽃체만 쓰고 운동을 안 해서 살이 확 쪘지만, 그래도 너무 행복하다는 믿기 힘든(?) 말도 해주었다. 동생은 아무 말 없이 길고 긴 내 이야기를 다 듣더니, 나중에 잠긴 목소리로 이렇게 말했다.

"언니가 행복하면 됐다. 그래도 건강 잘 챙겨. 나에게 언니는 살이 쪄도 안 쪄도 똑같은 소중한 언니니까."

아 물론, 살 뺄 때까지 만나지 않겠다는 말(협박)도 덧붙였다. 미꽃체로 인해 내 삶의 참 많은 부분이 달라졌다. 내 외모가 예전처럼 빛나지는 않지만, 그보다 더 빛나는 미꽃체를 얻었고, 미꽃체를 통해 나는 새로운 직업을 갖게 되었으며, 내 직업으로 인해 우리 가족의 삶이 더 풍요로워졌다. 나는 행복과 감사, 사랑의 진정한 의미를 깨달았으며, 나의 이 놀라운 변화가 나를 사랑해주고 지지해주는 많은 이들이 있었기에 가능했다는 사실도 명확하게 인지하게 되었다.

이제 며칠 뒤면 동생을 만난다. 만나서 또 얼마나 잔소리를

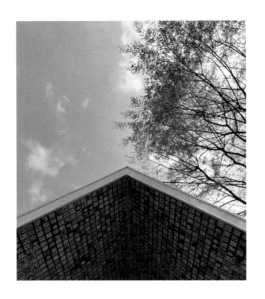

할지, 벌써부터 귀가 얼얼하긴 하지만 정말 행복해서 웃는 사람의 '찐 미소'를 본다면 동생 또한 마음이 편해지지 않을까 싶다.

오늘 밤엔, 동생에게 전화를 걸어야겠다.

＊＊＊＊＊＊

그대의 세상을 봄으로

그대의 세상을 봄으로

그대의 세상을 봄으로

만드는 두 가지 방법

만드는 두 가지 방법

만드는 두 가지 방법

✱✱✱✱✱✱

봄을 찾아 머물거나

봄을 찾아 머물거나

봄을 찾아 머물거나

그대가 꽃이 되거나

그대가 꽃이 되거나

그대가 꽃이 되거나

그대의 세상을 봄으로
만드는 두 가지 방법

봄을 찾아 머물거나
그대가 꽃이 되거나

내성적인작가

그대의 세상을 봄으로
만드는 두 가지 방법

봄을 찾아 머물거나
그대가 꽃이 되거나

내성적인작가

✳✳✳✳✳✳

그대의 세상을 봄으로
만드는 두 가지 방법

봄을 찾아 머물거나
그대가 꽃이 되거나

내성적인작가

그대의 세상을 봄으로
만드는 두 가지 방법

봄을 찾아 머물거나
그대가 꽃이 되거나

내성적인작가

Chapter 7

맑음

창문 열기

기관지가 약한 두 아이를 위해서라도 나는 하루 두 번, 꼭 환기를 시킨다. 한동안 머물던 나쁜 공기들이 창문을 통해 배출되고, 상쾌한 바깥 공기가 들어오면 온 집안에 생기가 도는 듯하다.

환기는 비가 오나 눈이 오나, 심지어 미세먼지가 나쁜 날에도 꼭 해야 하는 필수 일과 중 하나다. 답답한 내 마음도 어느 정도 정화가 되곤 하니 환기는 여러모로 나에게, 또 우리 가족에게 좋은 영향을 주는 일임이 분명하다.

글씨를 쓰는 우리에게도 '환기'는 필요하다.

내 마음처럼 써지지 않은 글씨를 보면 답답하고 짜증도 나고, 의도치 않게 글자를 틀리기라도 하면 울화가 치밀어오르

는데 이럴 때 우리는 환기를 통해 새로운 마음을 다스릴 수 있다. 글씨를 쓰면서 할 수 있는 환기에는 몇 가지 방법이 있는데,

첫 번째는 '잠시 멈추기'.

간단하다. 그저 펜을 내려놓고 목운동과 스트레칭을 하며 심호흡만 해주면 된다. 안 써지는 글씨를 계속 붙잡고 있지 말고, 애써 글씨와 씨름하지 말고, 잠시 하늘도 바라보고 좋아하는 음악을 들으며 쉬자는 것이다. 그런데도 안 써진다면 잠시 다른 일을 해봐도 좋다.

두 번째는 '알록달록 예쁜 색깔 펜 꺼내기'.

연습하겠다고 매번 시커먼 검정 펜으로만 연습하다 보면 예쁜 글씨가 덜 예뻐 보이는 현상이 생길 수밖에 없는데, 이럴 땐 쓰면서도 우울해질 수 있다. 망설이지 말고, 화려한 색의 펜을 찾자. 글씨의 단점을 가려주고 눈도 즐거운 반짝이 펄 잉크도 좋고, 은은하고 여리여리한 파스텔 색상도 좋다. '기분 전환'은 이럴 때 쓰는 말이다.

＊＊＊＊＊＊＊

세 번째는 말 그대로 '환기'.

지금 당장 펜을 내려놓고 밖으로 나가는 거다! 비가 오면 우산을 쓰고, 눈이 오면 모자를 쓰고, 신선한 바람을 온몸으로 만끽하다 보면 왠지 모를 힘과 용기가 생겨난다. 코끝을 간지럽히는 바람, 풀벌레 소리와 새들의 노랫소리, 우울했던 마음은 온데간데없이 사라지고 다시금 글씨가 쓰고 싶어질 것이다.

새로운 공기를 유입시켜 집안의 공기를 맑게 정화하는 환기.
새로운 열정을 유입시켜 우리의 글쓰기를 즐겁게 만드는 환기.

우리 지금, 환기하러 가자.

코끝을 간지럽히는 바람,

코끝을 간지럽히는 바람,

코끝을 간지럽히는 바람,

풀벌레 소리와 새들의 노랫소리

풀벌레 소리와 새들의 노랫소리

풀벌레 소리와 새들의 노랫소리

새로운 공기를 유입시켜

새로운 공기를 유입시켜

새로운 공기를 유입시켜

집안의 공기를 맑게 정화하는 환기.

집안의 공기를 맑게 정화하는 환기.

집안의 공기를 맑게 정화하는 환기.

✳✳✳✳✳✳✳

새로운 열정을 유입시켜

새로운 열정을 유입시켜

새로운 열정을 유입시켜

우리의 글쓰기를 즐겁게 만드는 환기.

우리의 글쓰기를 즐겁게 만드는 환기.

우리의 글쓰기를 즐겁게 만드는 환기.

우리 지금, 환기하러 가자.

우리 지금, 환기하러 가자.

우리 지금, 환기하러 가자.

코끝을 간지럽히는 바람,
풀벌레 소리와 새들의 노랫소리
새로운 공기를 유입시켜
집안의 공기를 맑게 정화하는 환기.
새로운 열정을 유입시켜
우리의 글쓰기를 즐겁게 만드는 환기.
우리 지금, 환기하러 가자.

코끝을 간지럽히는 바람,
풀벌레 소리와 새들의 노랫소리
새로운 공기를 유입시켜
집안의 공기를 맑게 정화하는 환기.
새로운 열정을 유입시켜
우리의 글쓰기를 즐겁게 만드는 환기.
우리 지금, 환기하러 가자.

* * * * * * *

코끝을 간지럽히는 바람,
풀벌레 소리와 새들의 노랫소리
새로운 공기를 유입시켜
집안의 공기를 맑게 정화하는 환기.
새로운 열정을 유입시켜
우리의 글쓰기를 즐겁게 만드는 환기.
우리 지금, 환기하러 가자.

코끝을 간지럽히는 바람,
풀벌레 소리와 새들의 노랫소리
새로운 공기를 유입시켜
집안의 공기를 맑게 정화하는 환기.
새로운 열정을 유입시켜
우리의 글쓰기를 즐겁게 만드는 환기.
우리 지금, 환기하러 가자.

만년필 고르기

글씨를 쓰다 보면 너무나 당연하게도 필기구에 관심이 가곤 하는데, 내 인생 첫 번째 만년필은 '플래티넘 프레피' 만년필이었다. 가격도 몇천 원대로 저렴했고, 이제 막 만년필에 흥미를 붙인 입문자들에게 프레피 만년필은 아주 훌륭한 입문용 필기구였다. 카트리지에 잉크가 들어가 있어 잉크를 따로 살 필요가 없었기에 '비싸고 다루기 어려운 필기구'라는 만년필에 대한 인식을 바꿔준, 내겐 참 고마운 녀석이었다.

다양한 잉크색의 프레피 만년필을 사들이는 즐거움도 컸고, 일반 볼펜이나 젤펜과 다르게 독특한 '필감'을 선사하는 만년필에 나는 점점 매료되기 시작했다. 아마 이 과정의 즐거움은 나뿐만 아니라 글씨를 쓰는 모든 이들이 공감할 거라고 확신한다.

하지만 인간의 욕심은 끝이 없고, 세상엔 너무나 다양한 만년필이 존재하는 법!

프레피 만년필을 어느 정도 다룰 수 있게 되자 나는 더 좋고, 더 예쁘고, 더 근사한 디자인의 만년필을 섭렵(?)하기 시작했다.

같은 닙 굵기라 해도 제품에 따라 미묘하게 다르고, 닙 단차와 종류에 따라 달라지는 필감을 맛보면서 자연스럽게 손끝의 감각도 섬세해졌다. 나중엔 나에게 딱 맞는 만년필을 찾을 수 있었는데, 그 과정에서 쓰다 만 만년필의 수는 서랍 한 칸을 꽉 채우고도 남았다. 비싼 몽블랑 만년필도 사용해봤고, 만들어진 지 백 년은 족히 넘은 빈티지 만년필도 사용해봤으니 만년필에 있어서 만큼은 여한이 없을 만도 한데 아, 욕심이여!

나는 아직도 신제품으로 출시되는 만년필을 보며 히죽거리며 장바구니를 채우기 바쁘다. 사지 않고 그저 보는 것만으로도 이렇게 기쁨을 줄 수 있다니…. 빠져도 정말 단단히 빠지긴 했나 보다.

＊＊＊＊＊＊＊

그렇게 수년간 다양한 만년필을 사용했는데, 비싼 만년필이라고 해서 글씨가 더 예쁘게 써지는 건 결코 아니었다. 비싼 만년필은 어디까지나 자기만족의 수단에 지나지 않았고, 그보다 중요한 건 '마음'과 '자세'였으니(근엄)….

입문용으로 만년필을 추천해달라는 이들의 요청에는 프레피 만년필 또는 트위스비 만년필을 권한다. 취향을 속속들이 알 수 없으니, 무난한 게 최고다. 합리적인 가격과 잔고장 없는 튼튼함. 초보자들에게 이만한 만년필은 드물다고 본다.

그저 장바구니에 담아놓기만 해도 뿌듯하고 행복해지는 이 원초적인 즐거움. 만년필은 내게 그런 존재다. 하지만 꼭 명심하자. 그 어떤 고가의 만년필이라 해도 연습하지 않고, 노력하지 않으면 좋은 글씨를 쓸 수 없다는 불변의 법칙을 말이다. 사실, 실력을 갈고닦으면 아무 필기구나 손에 쥐고 써도 그 글씨는 빛난다.

오랫동안 나의 마음을 손끝에서 종이 위까지 전달해준
고마운 만년필이다.

"저택에 사치를 부리면 귀신이 엿보고,

"저택에 사치를 부리면 귀신이 엿보고,

"저택에 사치를 부리면 귀신이 엿보고,

먹고 마시는 데 사치를 부리면 신체에 해를 끼치며,

먹고 마시는 데 사치를 부리면 신체에 해를 끼치며,

먹고 마시는 데 사치를 부리면 신체에 해를 끼치며,

그릇이나 의복에 사치를 부리면

그릇이나 의복에 사치를 부리면

그릇이나 의복에 사치를 부리면

고아한 품위를 망가뜨린다.

고아한 품위를 망가뜨린다.

고아한 품위를 망가뜨린다.

오로지 문방도구에 사치를 부리는 것만은

오로지 문방도구에 사치를 부리는 것만은

오로지 문방도구에 사치를 부리는 것만은

호사를 부리면 부릴수록 고아하다.

호사를 부리면 부릴수록 고아하다.

호사를 부리면 부릴수록 고아하다.

✽✽✽✽✽✽✽

귀신도 너그러이 눈감아줄 일이요,

신체도 편안하고 깨끗하다."

1780년 흠영, 조선 정조 시기 문인

유만주 수필(일기문) 中에서

"저택에 사치를 부리면 귀신이 엿보고,
먹고 마시는 데 사치를 부리면 신체에 해를 끼치며,
그릇이나 의복에 사치를 부리면
고아한 품위를 망가뜨린다.
오로지 문방도구에 사치를 부리는 것만은
호사를 부리면 부릴수록 고아하다.
귀신도 너그러이 눈감아줄 일이요,
신체도 편안하고 깨끗하다."

1780년 흠영, 조선 정조 시기 문인
유만주 수필(일기문) 中에서

✱✱✱✱✱✱✱

"저택에 사치를 부리면 귀신이 엿보고,
먹고 마시는 데 사치를 부리면 신체에 해를 끼치며,
그릇이나 의복에 사치를 부리면
고아한 품위를 망가뜨린다.
오로지 문방도구에 사치를 부리는 것만은
호사를 부리면 부릴수록 고아하다.
귀신도 너그러이 눈감아줄 일이요,
신체도 편안하고 깨끗하다."

1780년 흠영, 조선 정조 시기 문인
유만주 수필(일기문) 中에서

"저택에 사치를 부리면 귀신이 엿보고,
먹고 마시는 데 사치를 부리면 신체에 해를 끼치며,
그릇이나 의복에 사치를 부리면
고아한 품위를 망가뜨린다
오로지 문방도구에 사치를 부리는 것만은
호사를 부리면 부릴수록 고아하다.
귀신도 너그러이 눈감아줄 일이요,
신체도 편안하고 깨끗하다"

1780년 흠영, 조선 정조 시기 문인
유만주 수필(일기문) 中에서

✻✻✻✻✻✻✻

"저택에 사치를 부리면 귀신이 엿보고,
먹고 마시는 데 사치를 부리면 신체에 해를 끼치며,
그릇이나 의복에 사치를 부리면
고아한 품위를 망가뜨린다
오로지 문방도구에 사치를 부리는 것만은
호사를 부리면 부릴수록 고아하다.
귀신도 너그러이 눈감아줄 일이요.
신체도 편안하고 깨끗하다 "

1780년 흠영. 조선 정조 시기 문인
유만주 수필(일기문) 中에서

힐링

'힐링'은 치유를 뜻한다. 유행처럼 번진, 조금 간지러운 말이지만 글씨는 내게 힐링 그 자체다.

감당하기 벅찬 슬픔이 찾아왔을 때도 나는 울면서 펜을 들었고, 울화가 치밀어오르는 순간에도 심호흡하며 펜을 들었다. 행복할 땐 이 기쁨을 함께 나누고 싶어서 펜을 들었고, 위로해줄 누군가를 위해 기도하는 마음으로 펜을 들었다. 위로받고 싶을 땐 스스로를 위로하기 위해 펜을 들었고, 미워 죽을 것 같은 사람이 생겼을 땐 독한 글귀를 찾아 쓰기 위해 펜을 들었다.

이처럼 미꽃체는 내 모든 순간에 스며들어 있었고, 그 모든 순간의 결말은 언제나 '힐링'이었다. 우울증이 찾아왔을 때 약한 번 먹지 않고 글씨와 글귀로 치료받았으며, 외로움이 찾아

왔을 때는 미꽃체를 통해 소중한 인연들을 만날 수 있었다. 단순히 '쓰는 행위'로부터 시작된 나의 미꽃체는 누군가의 지친 마음을 달랬고, 누군가에겐 힘이 되었으며, 또 누군가에겐 형용할 수 없는 감동으로 다가갔다. 나만의 미꽃체가 아닌 우리 모두의 미꽃체가 되기까지, 늘 내 곁에서 응원하고 지지해 준 가족과 미꽃팸이 있었다.

그래서 나는 오늘도 펜을 든다.
그래서 나는 오늘도 글씨를 쓴다.

그래서 나는 오늘도,
미꽃체와 나란히 앉는다.

✱✱✱✱✱✱✱

마음으로 쓰는 미꽃체는 저 파란 하늘 위에
떠다니는 구름처럼 언제나 평화롭다.

그래서 나는 오늘도 펜을 든다.

그래서 나는 오늘도 펜을 든다.

그래서 나는 오늘도 펜을 든다.

그래서 나는 오늘도 글씨를 쓴다.

그래서 나는 오늘도 글씨를 쓴다.

그래서 나는 오늘도 글씨를 쓴다.

그래서 나는 오늘도,

그래서 나는 오늘도,

그래서 나는 오늘도,

미꽃체와 나란히 앉는다.

미꽃체와 나란히 앉는다.

미꽃체와 나란히 앉는다.

그래서 나는 오늘도 펜을 든다.
그래서 나는 오늘도 글씨를 쓴다.

그래서 나는 오늘도,
미꽃체와 나란히 앉는다.

그래서 나는 오늘도 펜을 든다.
그래서 나는 오늘도 글씨를 쓴다.

그래서 나는 오늘도,
미꽃체와 나란히 앉는다.

✳✳✳✳✳✳✳

그래서 나는 오늘도 펜을 든다.
그래서 나는 오늘도 글씨를 쓴다.

그래서 나는 오늘도,
미꽃체와 나란히 앉는다.

그래서 나는 오늘도 펜을 든다.
그래서 나는 오늘도 글씨를 쓴다.

그래서 나는 오늘도,
미꽃체와 나란히 앉는다.

에필로그

쉼없이 달리다 보면 어김없이 찾게 되는 곳이 있죠?
이 책이 여러분들에게 잠시 쉬어갈 수 있는
휴게소가 되었으면 좋겠습니다.

누구나 경험할법한 전혀 대단하지도,
특별하지도 않은 이야기뿐이었지만
평범한 우리들의 이야기로 가슴에 스며들면 좋겠습니다.

그리고 단순히 글씨를 쓰는 행위만으로도
충분한 위로를 받을 수 있다는 사실을
경험하셨기를 바라봅니다.

특별하지 않은 나의 이야기를
귀한 두 눈에 고이 담아주셨을 여러분께 다시금 감사합니다.
늘 건강하시고 늘 행복하세요.

미꽃 최현미 꽃

오늘의 글씨, 맑음

초판 1쇄 인쇄 2023년 9월 15일
초판 1쇄 발행 2023년 9월 25일

지은이 | 미꽃 최현미
펴낸이 | 권기대
펴낸곳 | ㈜베가북스

주소 | (07261) 서울특별시 영등포구 양산로17길 12, 후민타워 6-7층
대표전화 | 02)322-7241 **팩스** | 02)322-7242
출판등록 | 2021년 6월 18일 제2021-000108호
홈페이지 | www.vegabooks.co.kr **이메일** | info@vegabooks.co.kr
ISBN 979-11-92488-40-0 (13640)